인간&동물
비교 미술
해부학

카토 코우타 & 코야마 신페이 지음

김재훈 옮김

sam*ho* MEDIA

머리말

2020년에 『스케치로 배우는 미술해부학』을 출판하고, 속편으로 동물해부학을 기획했습니다.

미술해부학은 인체뿐 아니라 말, 사자 등 미술과 관련있는 동물의 구조를 연구하는 학문입니다. 그러나 현재 미술해부학은 인체나 동물 중 한쪽 분야에만 전문적인 경우가 많습니다.

따라서 동물해부학을 잘 이해하려면 이를 전문적으로 연구하는 동물해부학자의 도움이 필요합니다. 이 책을 집필할 때도 개와 조류를 전문적으로 연구하는 코야마 신페이 교수의 도움을 받았습니다. 이후 코야마 교수의 소개로 기린 연구자인 군지 메구 교수와 만나게 되었고, 실제 동물해부학을 체험, 취재했습니다. 별도의 집필 후기가 없으므로 이 자리를 빌려 군지 교수에게 감사의 인사말을 전합니다. 동물해부학은 인체해부학과 마찬가지로 동물에 대한 경의와 동물을 키우고 사랑하는 사람들의 호의로 성립됩니다. 그저 흥미를 채우고자 내부 구조를 들여다보는 단순한 행위가 아닙니다.

인간과 동물, 그중에서도 포유류는 상당히 비슷한 구조이며, 동물해부학의 명칭 또한 인체와 대응되는 것이 많습니다.

따라서 이미 인체해부학을 공부한 사람이라면, 동물과 사람의 구조가 어떻게 다른지 구분할 수 있을 것입니다.

이 책은 사람과 동물을 비교하는 '비교해부학'을 중점으로 다루고 있습니다. 여기서 언급된 동물은 생물학이나 진화의 순서가 아니라 미술작품에서 자주 표현되는 동물들로 구성했습니다.

내용은 해부학 설명뿐 아니라 몸의 구분과 비율 등의 미술적 견해를 기준으로 삼았습니다. 각 동물에 대한 상세한 설명보다는 다양한 동물을 비교하고, 각각의 특징을 찾을 수 있도록 간략하게 정리했습니다. 또한 실제 미술작품의 예제를 통해 상상의 동물을 선정하고, 내부 구조를 표시했습니다.

끝으로 미술해부학 책에서는 잘 소개되지 않은 발생학의 일부와 내장 그리고 여성의 구조도 소개했습니다. 생물의 구조는 뼈와 근육으로만 이뤄진 것이 아니며, 현대 미술에서는 다양한 해부학 정보를 필요로 합니다. 예를 들어, 레오나르도 다빈치는 내장과 태아

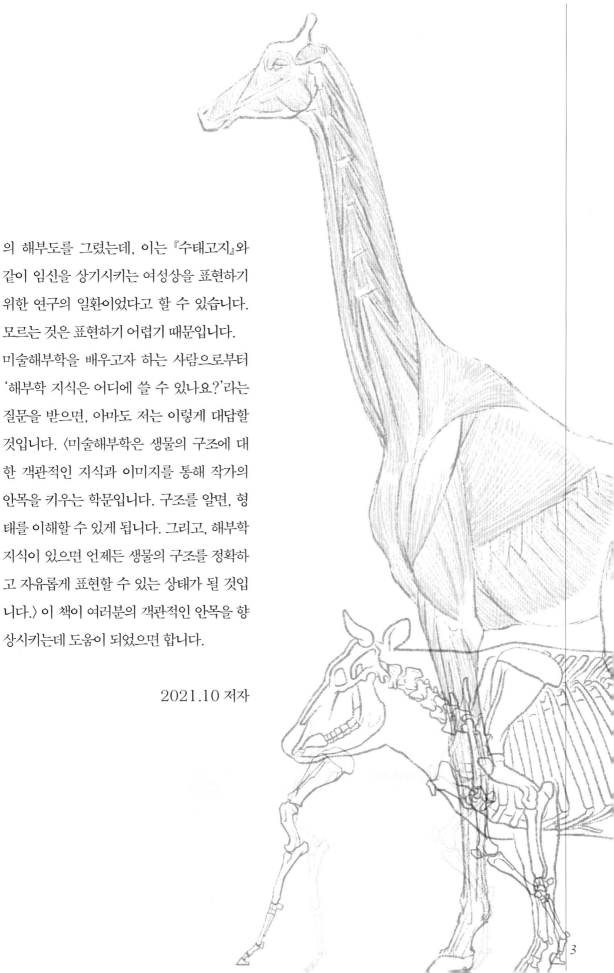

의 해부도를 그렸는데, 이는 『수태고지』와 같이 임신을 상기시키는 여성상을 표현하기 위한 연구의 일환이었다고 할 수 있습니다. 모르는 것은 표현하기 어렵기 때문입니다.

미술해부학을 배우고자 하는 사람으로부터 '해부학 지식은 어디에 쓸 수 있나요?'라는 질문을 받으면, 아마도 저는 이렇게 대답할 것입니다. 〈미술해부학은 생물의 구조에 대한 객관적인 지식과 이미지를 통해 작가의 안목을 키우는 학문입니다. 구조를 알면, 형태를 이해할 수 있게 됩니다. 그리고, 해부학 지식이 있으면 언제든 생물의 구조를 정확하고 자유롭게 표현할 수 있는 상태가 될 것입니다.〉 이 책이 여러분의 객관적인 안목을 향상시키는데 도움이 되었으면 합니다.

2021.10 저자

Contents

Bammes, Gottfried. Complete guide to Drawing Animals. Search press, 2013.

Bammes, Gottfried. Grosse Tieranatomie. Ravensburger, 1991.

d'Esterno, Ferdinand-Charles-Philippe. Du vol des oiseaux, A La Librairei Nouvelle, 1865

Diogo, Rui et al. Photographic and Descriptive Musculoskeletal Atlas of Bonobos. Springer, 2017.

Ellenberger, Wilhelm. Handbuch der Anatomie der Tiere für Künstler vol.1-5. Dieterich'sche Verlagsbuchhandlung, Leipzig, 1900-11

Goldfinger, Eliot. Animal Anatomy for Artists: The Elements of Form. Oxford University Press, 2004

Hartman, Carl G and Straus Jr, William L. Anatomy of the Rhesus monkey. Williams & Wilkins Company, Baltimore, 1933.

Meyer, Adolf Bernhard. Abbildungen von Vogel-Skeletten Band 1. R. Friedländer & Sohn, 1879-1888.

Meyer, Adolf Bernhard. Abbildungen von Vogel-Skeletten Band 2. R. Friedländer & Sohn, 1889-1897.

Tank, Wilhelm. Tieramatomie für Künstler (3rd ed). Otto Maier Verlag, Ravensburg, 1939.

Raven, Henry C. The anatomy of the gorilla. Columbia university press, New York, 1950.

Richer, Paul. Anatomie artistique. LIBRAIRIE PLON, Paris, 1890.

Richer, Paul. Nouvelle anatomie artistique les animaux I: Le Cheval. LIBRAIRIE PLON, Paris, 1910.

Richer, Paul. Nouvelle anatomie artistique II: Morphologie La Femme. Paris, 1920.

W. Ellenberger, Francis A. Davis. An Atlas Of Animal Anatomy For Artists. over Publications, 1956.

Bruce M. Carlson, Bradley Merrill Patten. Patten's Foundations of Embryology. McGraw-Hill College, 1996.

Kent, George C. Comparative Anatomy of the Vertebrates. 1969.

Gottfried Bammes. The Artist's Guide to Animal Anatomy. Dover Publications, 2004

Dr. T.W. Sadler PhD. Langman's Medical Embryology. CCH, a Wolters Kluwer Business, 2013.

Gary C. Schoenwolf. Larsen's Human Embryology. Churchill Livingstone, 2008.

Leonard B. Radinsky. Evolution of Vertebrate Design. University of Chicago Press, 1987.

Alfred Sherwood Romer. THE VERTEBRATE BODY. Saunders, 1955.

遠藤秀紀(엔도 히데키). 動物解剖学(동물해부학). 東京大学出版会, 2013.

松岡廣繁(마츠오카 히로시게). 鳥の骨探(새의 뼈 탐구). NTS, 2009.

三木成夫(미키 시게오). 生命形態学序説─根原形象とメタモルフォーゼ(생명형태학 서론-근원형상과 메타모르포제). うぶすな書院. 1992.

三木成夫. 生命とリズム(생명과 리듬). 河出文庫, 2013.

三木成夫. 内臓とこころ(내장과 마음). 河出文庫, 2013.

Part 1
골격의 실루엣과 비율

동물의 비율은 인체와 다른 방법으로 측정한다. 모눈의 눈금을 사용하거나 몸길이를
나누는 것은 비슷하지만, 머리를 기준으로 하기는 어렵다.
대신 몸통의 앞뒤 길이와 지면에서 등까지의 높이를 기준으로 하는 방법을 자주 사
용한다. Part 1에서는 인간과 각 동물의 비율, 특징을 알아보겠다.

사람과 고릴라의 직립 자세 비율

사람	고릴라	고릴라	사람

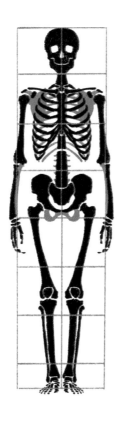 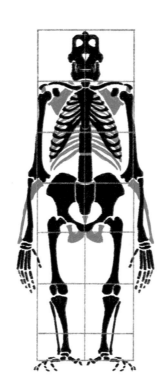 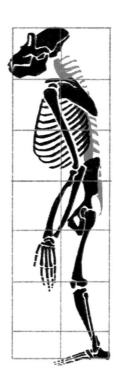 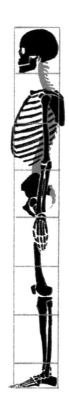

위의 예시는 미술해부학에서 흔히 쓰이는 두개골의 높이를 기준으로 한 비율이다. 이는 직립 동물에만 적용할 수 있으며, 비교를 위해 고릴라의 골격 비율을 함께 소개했다.

정면에서 보면 사람의 비율은 대략 7.5등신이다. 고릴라는 사람에 비해 하지가 짧아 비율이 6.5등신이 지만, 상지가 길어 손끝이 무릎 관절 부근까지 온다.

옆에서 보면 사람은 머리 크기가 사각형 한 개에 들어가는 정도이고, 고릴라는 사각형 두 개만큼 두껍다.

비율은 자연에 존재하는 절대적 기준이 아니다. 본래 벽화를 제작할 때 모눈으로 인체나 동물의 크기 를 측정하기 위한 것이다. 따라서 인체 각 부위의 높이나 폭의 비율은 그림 그릴 때 어깨, 팔꿈치, 무릎, 손목과 발목의 위치를 확인하는데 활용하면 좋다.

사람과 침팬지의 네발 자세 비율

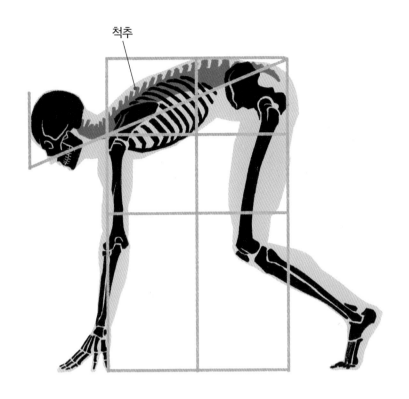

척추

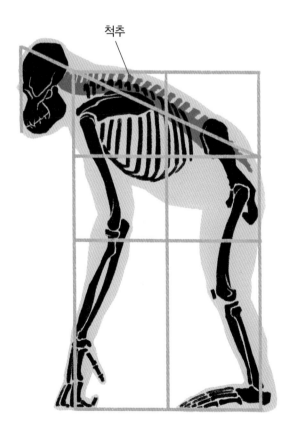

척추

사족동물과의 비교를 위해 침팬지와 네발 자세를 잡은 사람을 살펴보겠다. 사람은 상지에 비해 하지가 길고, 척추가 전방으로 기울어져 있다. 머리 부분의 높이는 지면에서 허리까지 높이의 대략 1/4 정도이다. 침팬지는 상지에 비해 하지가 짧은 탓에 척추가 후방으로 기울어져 있다. 머리 부분의 높이는 지면에서 목덜미까지 높이의 1/4 정도가 된다.

말의 비율

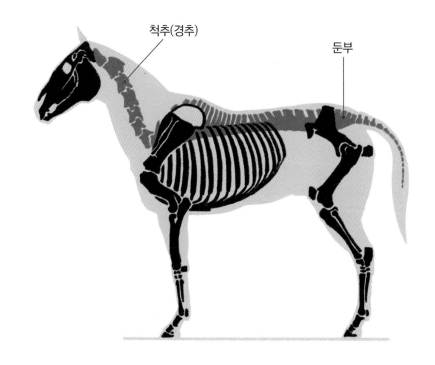

척추(경추)

둔부

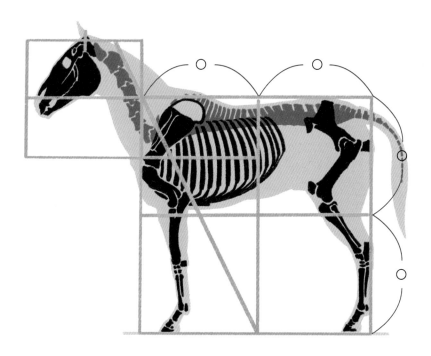

사족동물은 멈춘 자세를 기준으로, 목에서 둔부까지의 앞뒤 길이와 지면에서 등까지의 높이를 합친 직사각형을 분할하면 비율을 파악하기 쉽다. 대각선은 척추(경추)나 상완골과 같은 내부 구조의 경사와 거의 일치한다고 생각하면 된다. 자신이 표현하고 싶은 자세의 기준이 되는 비율을 잘 파악하면 일러스트의 완성도를 더 효과적으로 높일 수 있다.

소의 비율

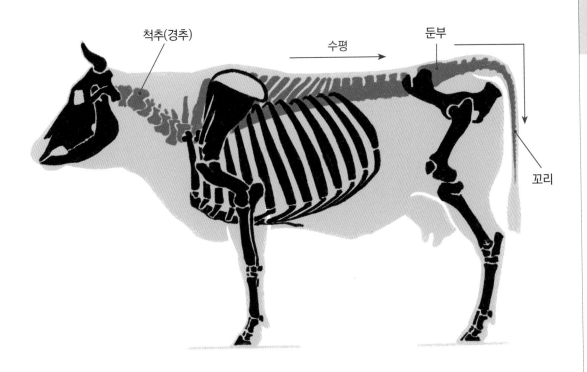

척추(경추) 수평 둔부 꼬리

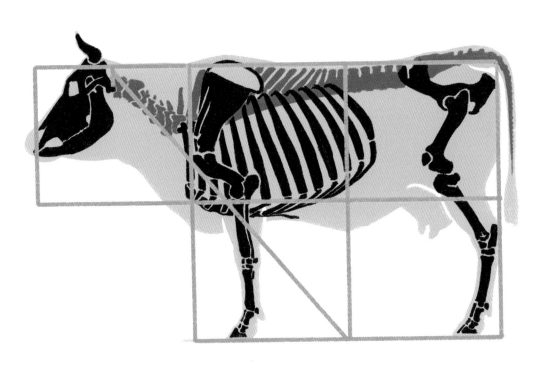

소의 비율은 말에 비해 가로로 긴 사각형이다. 등의 윤곽은 수평에 가깝고, 목뼈도 말보다 앞으로 기울어져 있다. 둔부에서 꼬리까지는 직각에 가깝다. 지면에서 복부 윤곽까지의 거리가 짧은 편이며, 무게중심이 아래에 있다.

사자의 비율

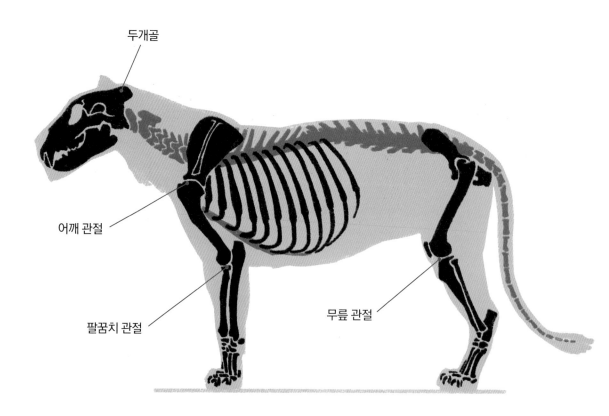

두개골

어깨 관절

팔꿈치 관절

무릎 관절

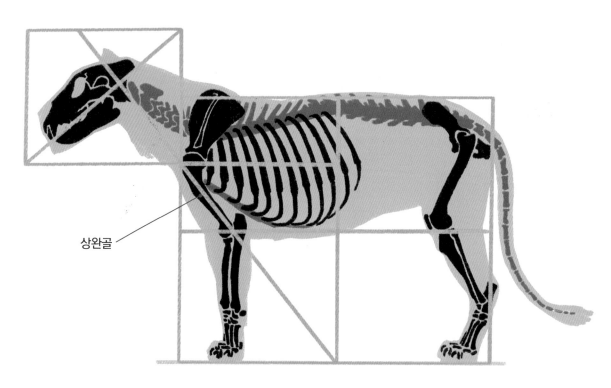

상완골

말의 비율과 거의 동일하게 분할할 수 있다. 어깨 관절과 팔꿈치, 무릎 관절이 분할선과 겹치고, 대각선이 두개골, 상완골의 경사와 겹쳐진다.

고양이의 비율

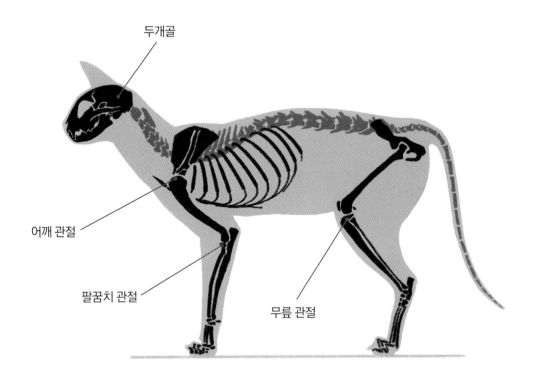

두개골

어깨 관절

팔꿈치 관절

무릎 관절

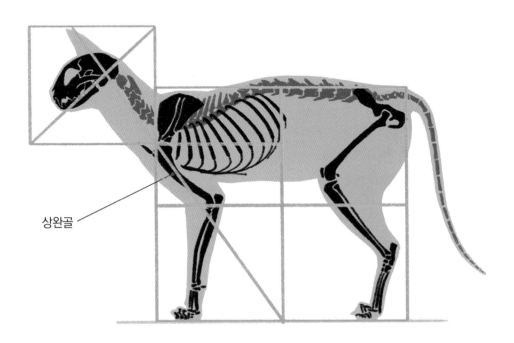

상완골

사자에 비해 분할된 사각형의 폭이 좁고, 높다. 체형의 인상은 사자보다 가냘프고 날렵한 느낌이다.

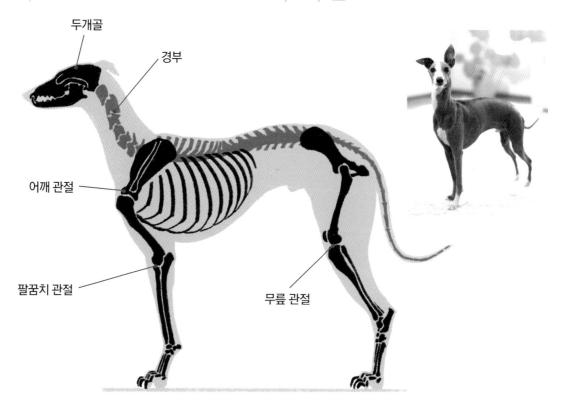

두개골

경부

어깨 관절

팔꿈치 관절

무릎 관절

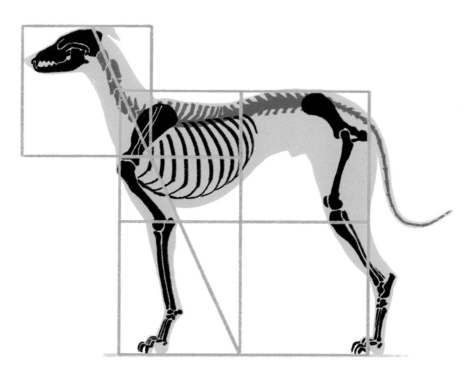

전체적으로 날렵하고 머리가 긴 견종이다. 고양이에 비해 머리가 뒤쪽에 있어 머리 부분의 직사각형이 뒤로 배치된다. 몸의 윤곽이 비율 가이드라인과 어느 정도 차이가 있는지 확인하면 형태를 잡을 때의 기준이 되므로 유용하다.

개(저먼 셰퍼드)의 비율

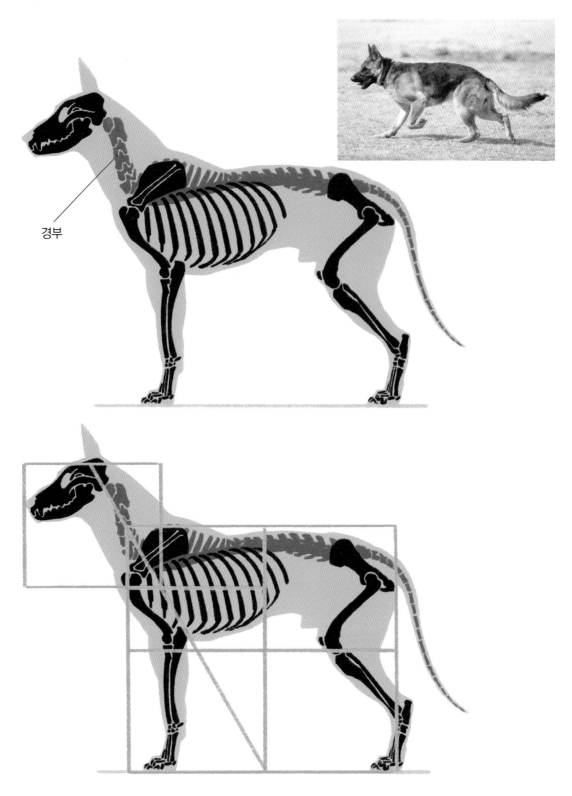

경부

그레이하운드에 비해 목과 배, 사지가 굵고, 몸이 통통해서 안정감이 있는 체형이다. 작품에 넣을 견종을 선택할 때는 이처럼 체격의 인상을 고려하면 좋다.

개(닥스훈트)의 비율

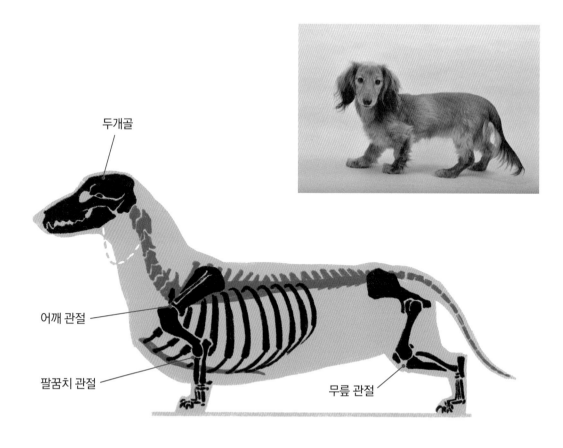

두개골

어깨 관절

팔꿈치 관절

무릎 관절

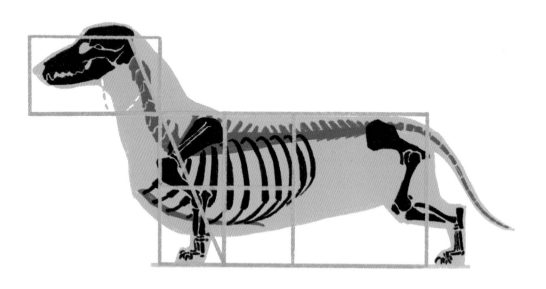

닥스훈트처럼 사지가 매우 짧은 견종은 사각형이 옆으로 길어진다. 사지가 짧은 탓에 통통한 인상이 아니라 어린아이처럼 귀여워 보인다. 몸통 부분은 약간 평평한 느낌이지만, 머리와 목의 형태는 15p의 저먼 셰퍼드와 비슷하다.

개의 머리 차이

개의 비근(코근)에서 코끝까지의 거리를 '머즐(muzzle)'이라고 하며, 머즐과 두개골의 길이에 따라서 장두종, 중두종, 단두종으로 분류한다.

장두종(그레이하운드)

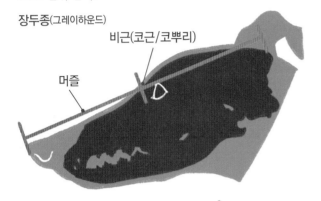

비근(코근/코뿌리)

머즐

고양이의 머리 차이

고양잇과도 코 길이에 차이가 있다. 사자는 고양이보다 코가 길다. 이에 따라 치열이 길어지고, 음식을 자르는 이도 발달되었다.

중두종(그레이트 덴)

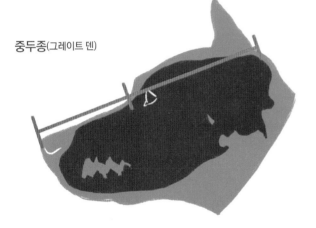

사자

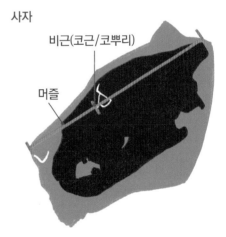

비근(코근/코뿌리)

머즐

단두종(퍼그)

고양이

돼지의 비율

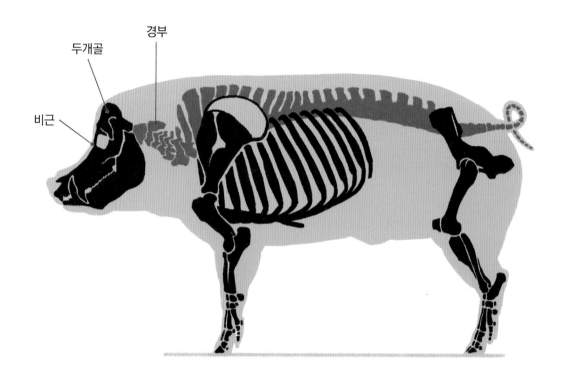

비근
두개골
경부

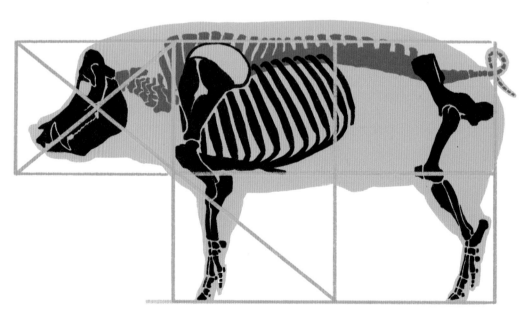

통통하고 안정적인 체형이다. 목의 방향이 수평에 가깝고, 머리의 위치는 가슴 높이까지 내려간다. 두개골의 형태는 눈 사이가 우묵하고 이마까지 거의 수직이다.

하마의 비율

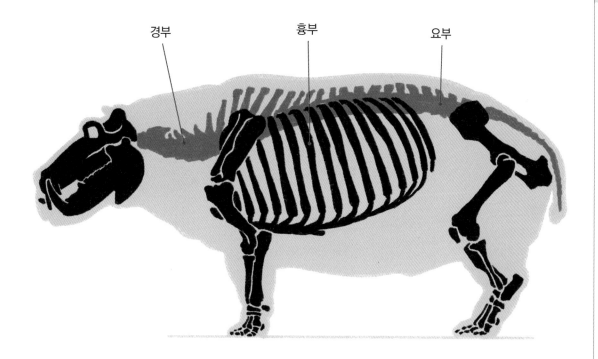

경부 흉부 요부

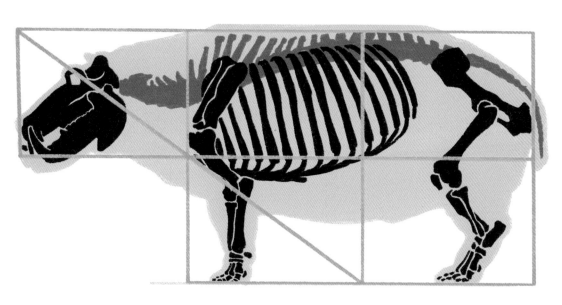

돼지와 마찬가지로 통통한 체형이지만 목과 가슴이 길고, 허리가 짧다. 하마는 온순한 성격으로 표현
되는 경우가 많지만, 실제로는 성격이 사나워 사람이 사망하는 사건으로 이어지는 사례가 많은 위험한
동물이다.

코끼리(아시아 코끼리)의 비율

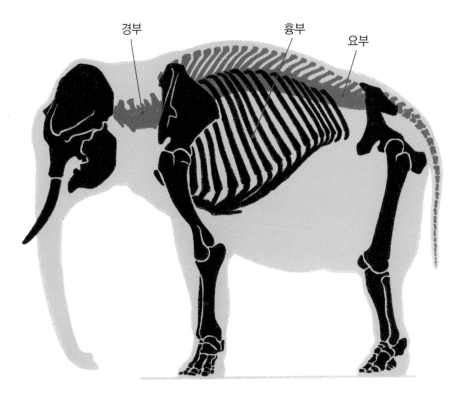

경부 　　흉부 　　요부

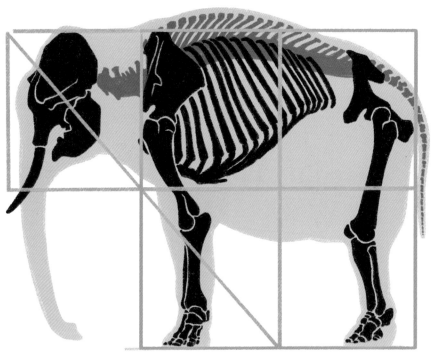

돼지나 하마와 마찬가지로 볼륨이 있는 체형이지만, 전체적으로 높고 좌우가 짧은 비율이다. 따라서 분할된 사각형이 세로로 길다. 아시아 코끼리와 아프리카 코끼리를 구분할 수 있는 특징으로는 아시아 코끼리는 등의 곡선이 위를 향한 아치 형태로 나타나고,(위의 그림) 아프리카 코끼리는 어깨에서 허리까지 아래로 굽은 곡선 형태를 하고 있다.

기린의 비율

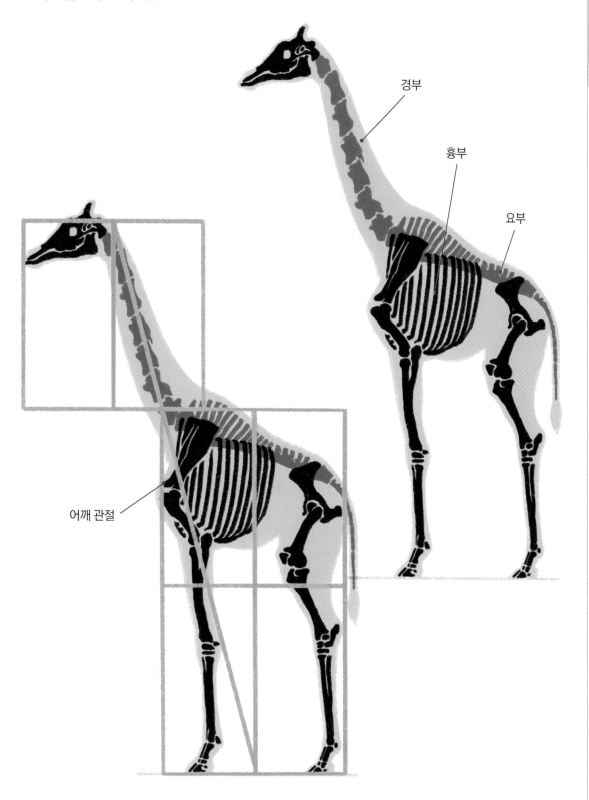

경부

흉부

요부

어깨 관절

육상동물 중 가장 키가 큰 기린은 분할된 사각형이 세로로 아주 길다. 정수리에서 어깨 관절까지의 높이가 지면에서 어깨 관절까지의 높이와 거의 같다.

불곰의 비율

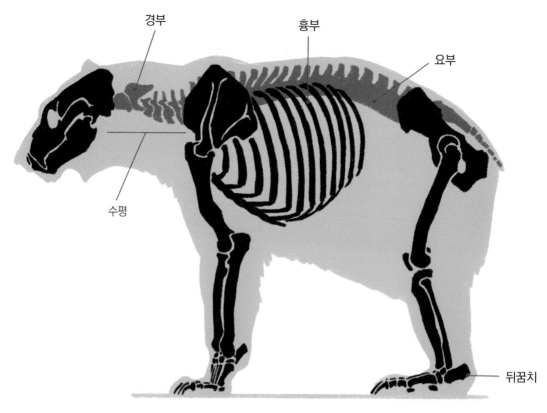

경부

흉부

요부

수평

뒤꿈치

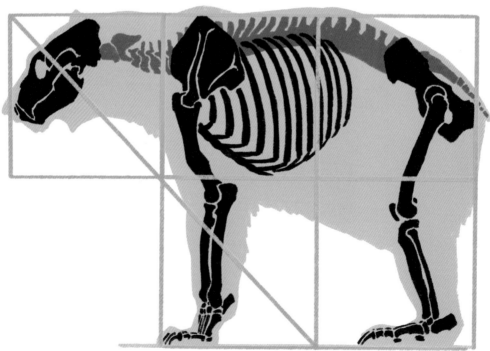

곰은 뒤꿈치를 포함한 발바닥 전체를 지면에 붙이고 보행하는 척행성(蹠行性, plantigrade) 동물이다. 분할된 사각형은 정사각형에 가깝고, 목은 수평으로 뻗어있다. 곰과 같이 발뒤꿈치를 포함한 발바닥 전체를 사용하여 보행하는 특성을 가진 예로는 사람, 원숭이, 토끼, 판다 등이 있다.

사슴의 비율

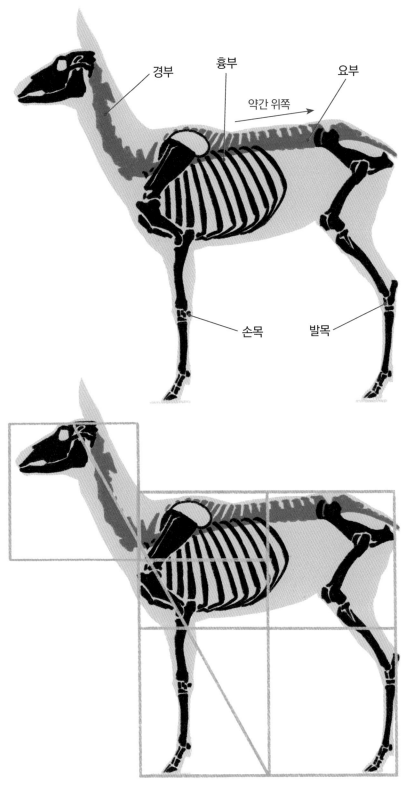

경부 　흉부 　요부

약간 위쪽

손목 　발목

사슴은 다리가 가늘고 길어 몸이 가벼워 보인다. 하지만 실제로는 몸이 크고 200kg 가량 되는 개체도 있다. 가슴에서 허리까지는 약간 위를 향해 기울어져 있다.

토끼의 비율

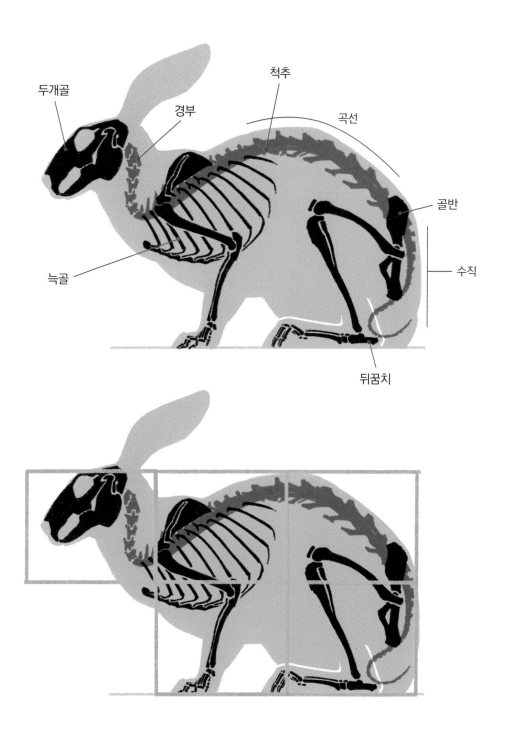

가만히 있는 토끼의 등은 둥그스름하고, 목이 뒤로 젖혀진 상태이므로 척추가 크게 휘어진다. 골반은
수직에 가깝고, 뒤꿈치가 지면에 밀착된다.

돌고래의 비율

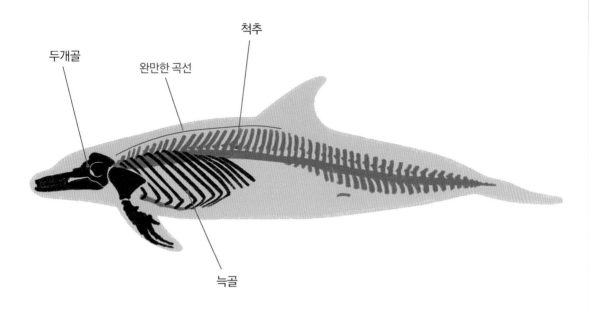

두개골

완만한 곡선

척추

늑골

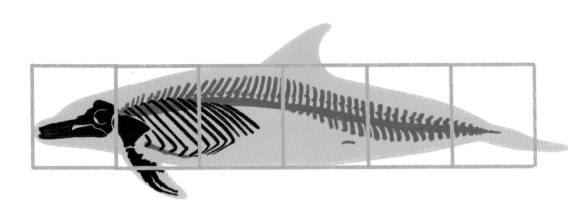

돌고래의 척추는 완만하게 위쪽으로 휘어져 있고, 균등한 배열이 아름답다. 하지는 골반의 일부로 퇴화 되었다. 비율은 몸 전체가 곧기 때문에 두개골의 길이를 기준으로 나눌 수 있다.

향고래의 비율

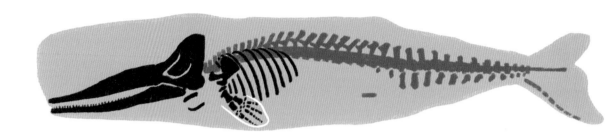

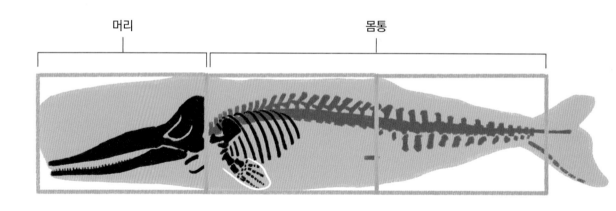

향고래는 머리가 몸통에 비해 크기 때문에 돌고래에 비해 비율의 칸이 적어진다.

바다표범의 비율

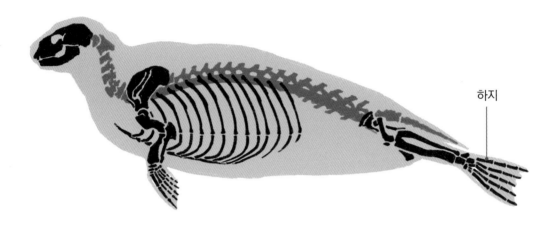

하지

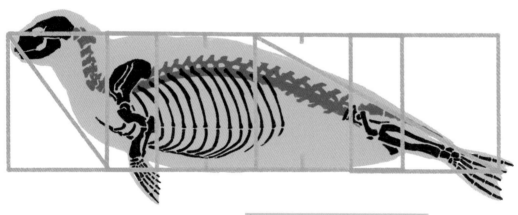

배굴과 장굴

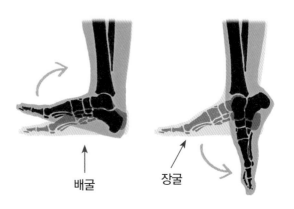

배굴 장굴

돌고래처럼 체형이 방추형이지만, 바다표범의 지느러미는 꼬리가 아니라 하지다. 발끝은 뒤쪽을 향하고, 발목 관절이 장굴된 상태에 있다.

바다코끼리의 비율

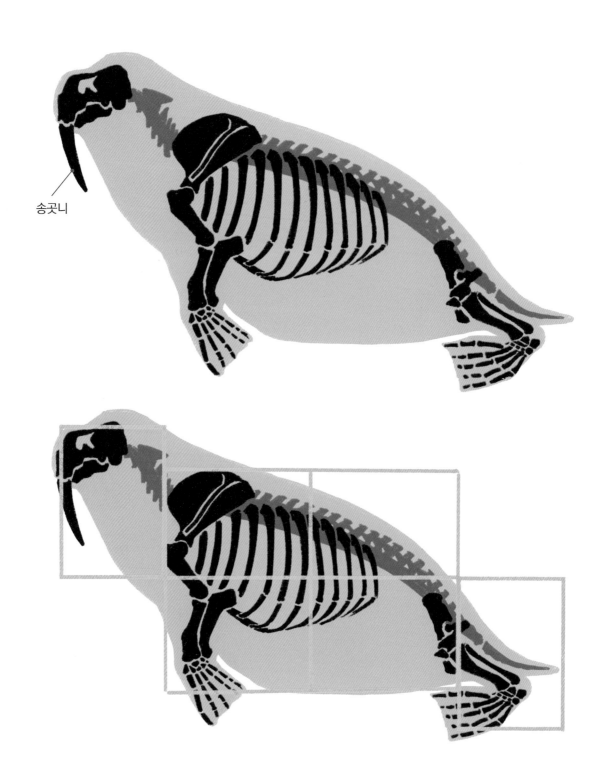

송곳니

바다코끼리는 바다표범에 비해 송곳니가 길다. 또한 몸통이 굵고, 발끝은 앞을 향한다. 발목 관절은 배굴된 상태에 있다.

몸의 구분

지금까지 각각의 동물들을 사각형으로 나누어 비율을 살펴보았다. 이번에는 동물들의 머리, 목, 몸통, 상지, 하지, 꼬리를 색으로 구분해 비율을 좀 더 시각적으로 살펴보겠다.

오렌지색 = 머리
노란색 = 목
분홍색 = 몸통
파란색 = 상지
녹색 = 하지
하늘색 = 꼬리

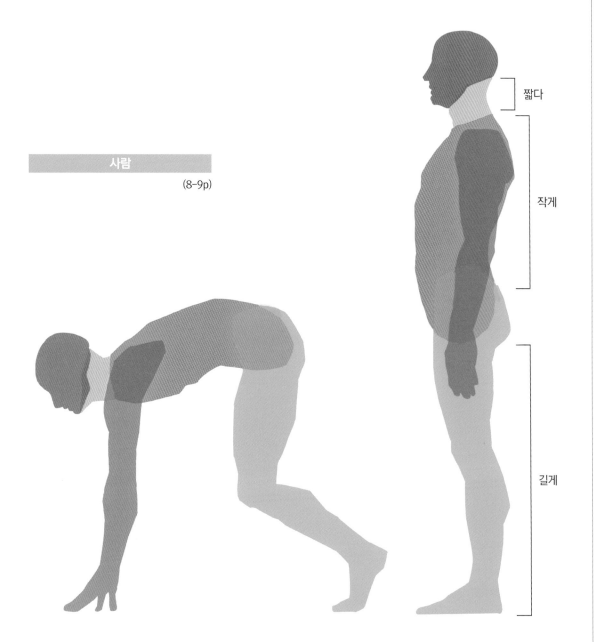

사람

(8-9p)

짧다

작게

길게

머리가 둥글다. 코는 튀어나와 있고, 턱끝이 뾰족하다. 목은 짧고, 몸통이 작다. 사지는 비교적 길고, 특히 하지가 길다. 꼬리는 무척 짧다.

(9p)

오렌지색 = 머리
노란색 = 목
분홍색 = 몸통
파란색 = 상지
녹색 = 하지
하늘색 = 꼬리

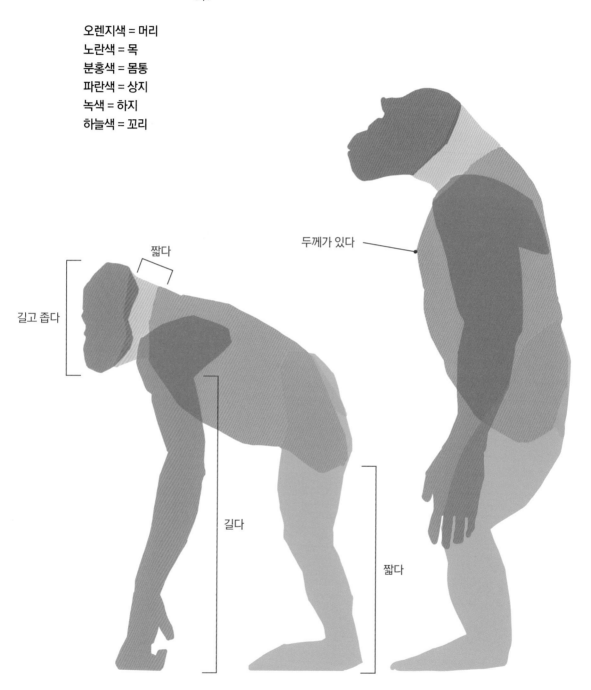

두께가 있다

짧다

길고 좁다

길다

짧다

머리는 턱에서 후두부까지 길고 좁은 실루엣이며 코가 우묵하고, 목이 짧다. 몸통은 가슴 부분이 두껍고, 상지에 비해 하지가 짧다. 손발은 사람에 비해 크다. 꼬리는 무척 짧다.

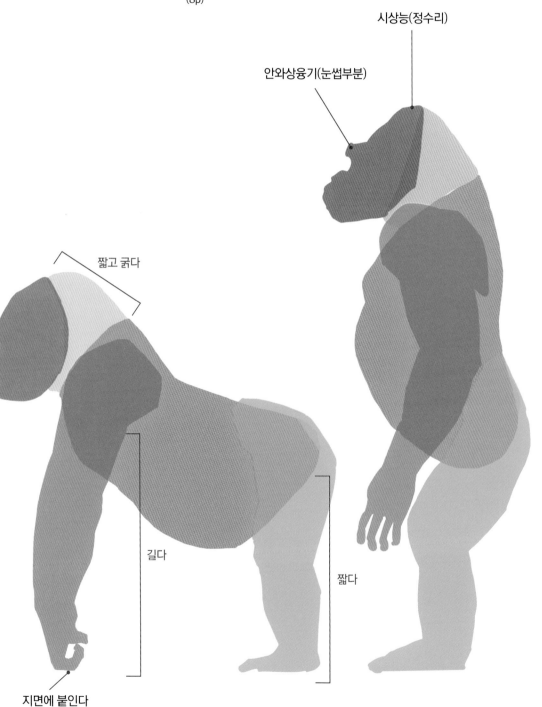

고릴라

(8p)

시상능(정수리)

안와상융기(눈썹부분)

짧고 굵다

길다

짧다

지면에 붙인다

머리는 눈썹 부분(안와상융기)과 정수리(시상능)가 발달했다. 목은 짧고 굵다. 가슴이 두껍다. 등은 젖혀져 있다. 상지가 하지보다 길다. 사족 자세일 때는 손을 살짝 말아 쥐고 지면에 붙인다.

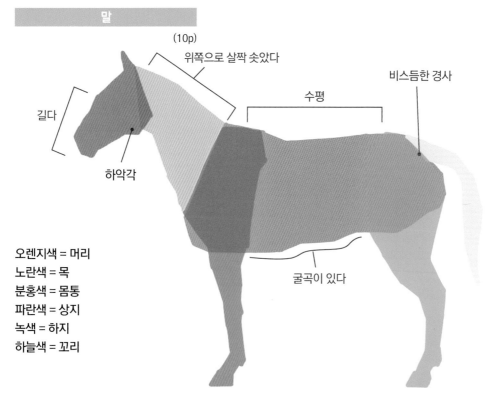

말

(10p)

길다

위쪽으로 살짝 솟았다

수평

비스듬한 경사

하악각

오렌지색 = 머리
노란색 = 목
분홍색 = 몸통
파란색 = 상지
녹색 = 하지
하늘색 = 꼬리

굴곡이 있다

입과 코가 앞으로 길게 뻗어 있다. 하악각(하관)이 크다. 목이 위쪽으로 살짝 솟아있고, 가슴은 비스듬하게 기울어져 있다. 몸통은 수평이며 가슴에서 배까지의 라인에 굴곡이 있다. 꼬리가 달린 엉덩이는 비스듬하게 기울어져 있다. 전지와 후지는 거의 동일하게 발달됐다.

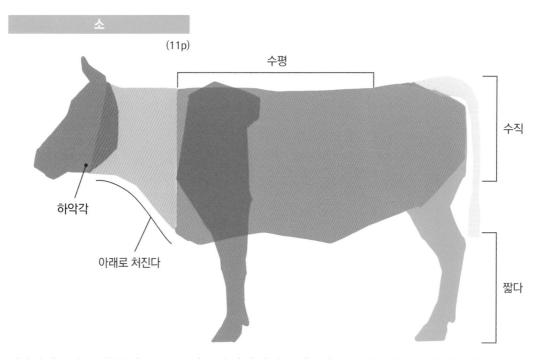

소

(11p)

수평

수직

하악각

아래로 처진다

짧다

하악각이 크다. 목 부분이 둥그스름하고 윤곽이 아래로 처진다. 목덜미에서 등까지 이어지는 라인은 수평에 가깝다. 대퇴 뒷면은 수직이고, 꼬리는 아래로 처진다. 가슴이 처져있고, 사지가 비교적 짧다. 전지보다 후지가 약간 더 발달됐다.

사자

(12p)

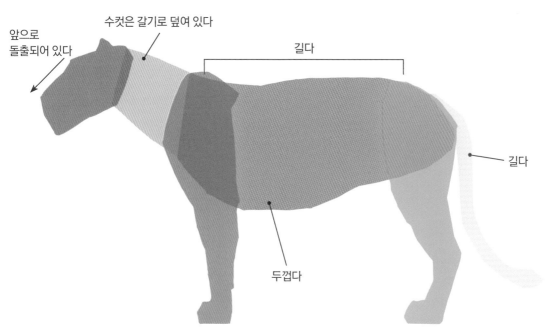

수컷은 갈기로 덮여 있다

앞으로
돌출되어 있다

길다

길다

두껍다

코에서 턱까지 앞으로 돌출되어 있다. 턱 끝에 피모가 있다. 머리는 턱에서 후두부까지 길다. 목은 머리 크기에 비해 굵고, 수컷은 갈기로 덮여 있다. 몸통은 앞뒤로 길고, 위아래로 두껍다. 꼬리는 길다. 전지와 후지가 발달됐다.

고양이

(13p)

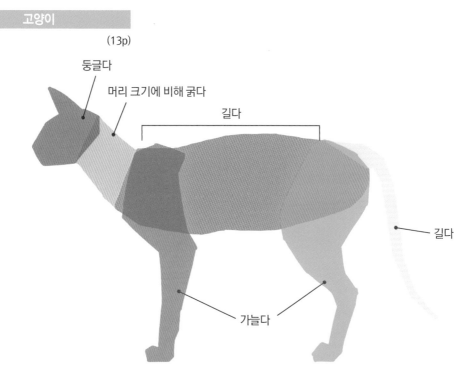

둥글다

머리 크기에 비해 굵다

길다

길다

가늘다

머리는 둥글고, 턱에서 후두부까지의 길이가 짧다. 머리 크기에 비해 목이 굵다. 몸통은 앞뒤로 길다. 사지는 가늘고 꼬리가 길다.

이탈리안 그레이하운드

(14p)

오렌지색 = 머리
노란색 = 목
분홍색 = 몸통
파란색 = 상지
녹색 = 하지
하늘색 = 꼬리

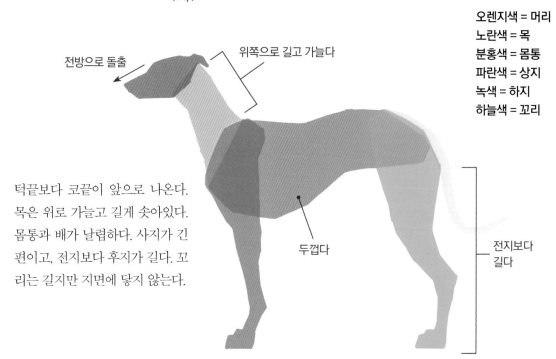

전방으로 돌출

위쪽으로 길고 가늘다

두껍다

전지보다
길다

턱끝보다 코끝이 앞으로 나온다. 목은 위로 가늘고 길게 솟아있다. 몸통과 배가 날렵하다. 사지가 긴 편이고, 전지보다 후지가 길다. 꼬리는 길지만 지면에 닿지 않는다.

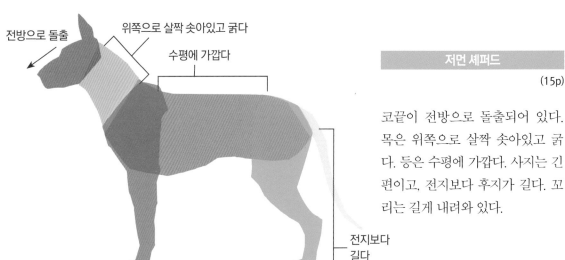

전방으로 돌출

위쪽으로 살짝 솟아있고 굵다

수평에 가깝다

전지보다
길다

저먼 셰퍼드

(15p)

코끝이 전방으로 돌출되어 있다. 목은 위쪽으로 살짝 솟아있고 굵다. 등은 수평에 가깝다. 사지는 긴 편이고, 전지보다 후지가 길다. 꼬리는 길게 내려와 있다.

닥스훈트

(16p)

코끝이 전방으로 돌출되어 있다. 목은 위쪽으로 길다. 등은 수평에 가깝다. 어깨, 사타구니부터 아래 부분까지의 사지가 매우 짧다.

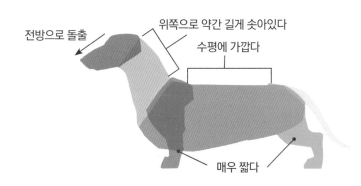

전방으로 돌출

위쪽으로 약간 길게 솟아있다

수평에 가깝다

매우 짧다

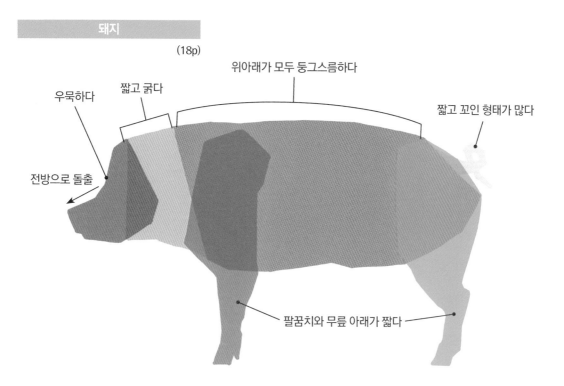

돼지

(18p)

위아래가 모두 둥그스름하다

짧고 굵다

우묵하다

짧고 꼬인 형태가 많다

전방으로 돌출

팔꿈치와 무릎 아래가 짧다

코끝이 전방으로 돌출되어 있고, 눈 사이가 우묵하다. 목이 짧고, 몸통은 등과 배 모두 둥그스름하며 두껍다. 꼬리는 짧고 꼬인 형태가 많다. 사지는 팔꿈치와 무릎 아래가 짧다.

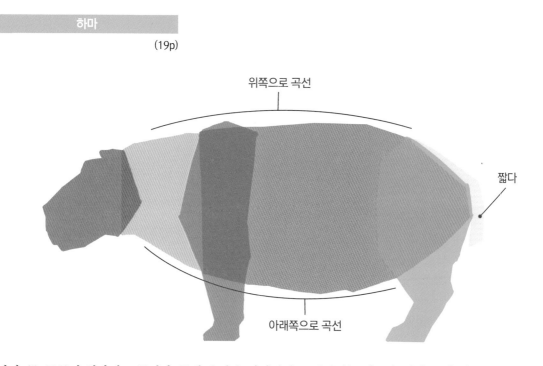

하마

(19p)

위쪽으로 곡선

짧다

아래쪽으로 곡선

머리, 목, 몸통이 위아래로 두껍다. 등의 윤곽은 머리에서 꼬리까지는 위쪽을 향한 곡선 형태이고, 목에서 엉덩이까지는 아래쪽을 향한 곡선으로 되어 있어 전체적으로 둥근 느낌이다. 사지는 짧고 굵다. 꼬리가 짧다.

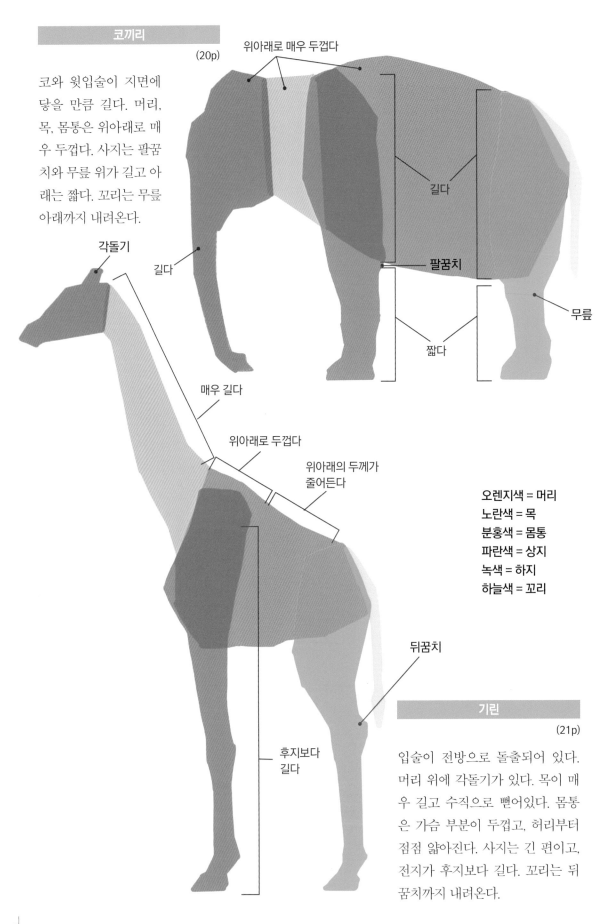

(20p)

위아래로 매우 두껍다

코와 윗입술이 지면에 닿을 만큼 길다. 머리, 목, 몸통은 위아래로 매우 두껍다. 사지는 팔꿈치와 무릎 위가 길고 아래는 짧다. 꼬리는 무릎 아래까지 내려온다.

길다

팔꿈치

각돌기

길다

무릎

짧다

매우 길다

위아래로 두껍다

위아래의 두께가 줄어든다

오렌지색 = 머리
노란색 = 목
분홍색 = 몸통
파란색 = 상지
녹색 = 하지
하늘색 = 꼬리

뒤꿈치

후지보다
길다

(21p)

입술이 전방으로 돌출되어 있다. 머리 위에 각돌기가 있다. 목이 매우 길고 수직으로 뻗어있다. 몸통은 가슴 부분이 두껍고, 허리부터 점점 얇아진다. 사지는 긴 편이고, 전지가 후지보다 길다. 꼬리는 뒤꿈치까지 내려온다.

불곰

(22p)

불곰은 근육이 발달되어 있고, 손바닥과 뒤꿈치가 지면에 밀착되므로 사지가 굵어 보인다. 꼬리는 짧다.

짧다

굵다

뒤꿈치

높은 위치에 있다

짧다

가늘고 길다

사슴

(23p)

사슴은 사지가 가늘고 길다. 허리와 엉덩이는 비교적 높은 위치에 있다. 꼬리는 짧다.

둥그스름하다

토끼

(24p)

토끼는 멈춰 있으면 후지가 구부러지고, 뒤꿈치가 지면에 밀착된다. 어깨가 비교적 아래쪽을 향하고 있어 등이 둥그스름하다. 목은 수직이다. 꼬리는 길고 구부러져 있다.

수직

길고 구부러진 상태

뒤꿈치

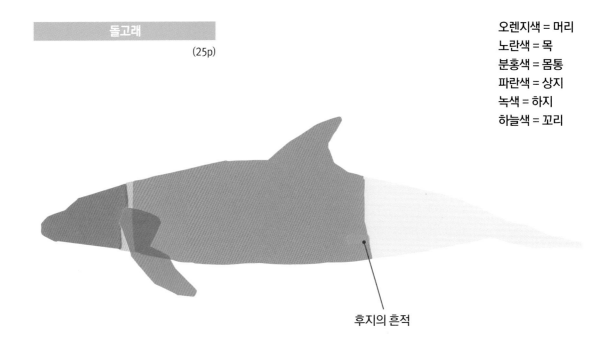

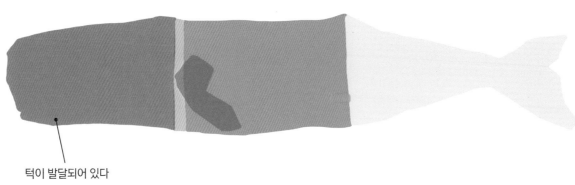

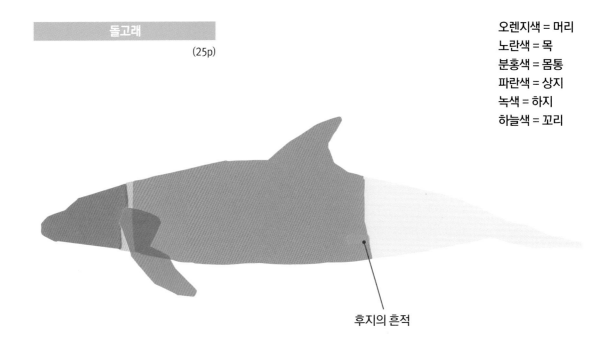

돌고래

(25p)

오렌지색 = 머리
노란색 = 목
분홍색 = 몸통
파란색 = 상지
녹색 = 하지
하늘색 = 꼬리

후지의 흔적

고래

(26p)

턱이 발달되어 있다

돌고래와 고래는 후지가 골반의 일부로 퇴화되었다. 아주 드물게 후지에 해당되는 지느러미를 가진 돌고래가 발견되기도 한다. 고래는 머리, 특히 턱이 발달되었다.

바다표범

(27p)

바다코끼리

(28p)

꼬리지느러미 역할

바다표범과 바다코끼리는 후지가 헤엄치는데 특화되어 있고, 꼬리지느러미 역할을 담당한다.

동물의 크기 비교

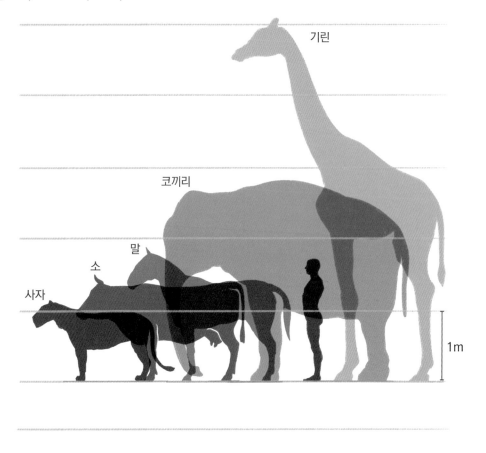

기린

코끼리

말

소

사자

1m

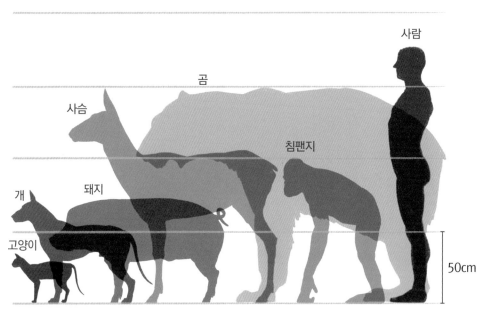

사람

곰

사슴

침팬지

개

돼지

고양이

50cm

동물의 비율에서 중요한 것은 각 동물의 크기다. 크기는 개체나 종에 따라 제각각이지만, 평균적인 크기를 기준으로 알아두면 좋다. 위의 그림은 신장 175cm의 사람을 대략적인 기준으로 했다.

Part2

영장류

Part 2에서는 사람, 고릴라, 침팬지의 구조를 비교하고, 외형에 영향을 주는 부분도 살펴보겠다. 비교해부학은 생물의 구조를 비교하며 관찰하는 학문이다. 영장류는 구조가 상당히 비슷하기 때문에 각 동물의 형태 변화를 비교해 보면, 구조를 더 깊이 이해할 수 있다.

사람의 골격

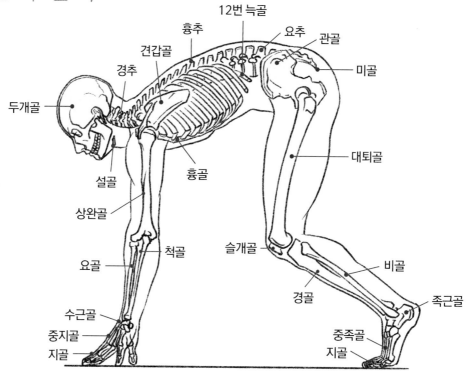

두개골
경추
견갑골
흉추
12번 늑골
요추
관골
미골
설골
흉골
상완골
대퇴골
척골
요골
슬개골
비골
경골
족근골
수근골
중지골
지골
중족골
지골

사족 자세의 골격이다. 아래의 그림은 체간, 상지, 하지를 색으로 구분했다.

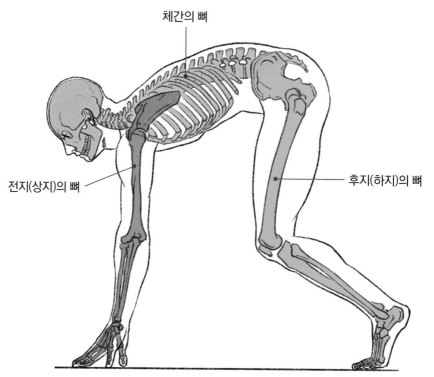

체간의 뼈

전지(상지)의 뼈

후지(하지)의 뼈

사람은 직립보행을 한다. 위의 그림은 다른 사족동물과 비교할 수 있도록 네발로 걷는 자세로 그린 것이다. 사람은 상지(전지)보다 하지(후지)가 길기 때문에 사족 자세가 되면 체간의 골격이 앞으로 기울어지고 머리는 더 낮아진다.

사람의 근육

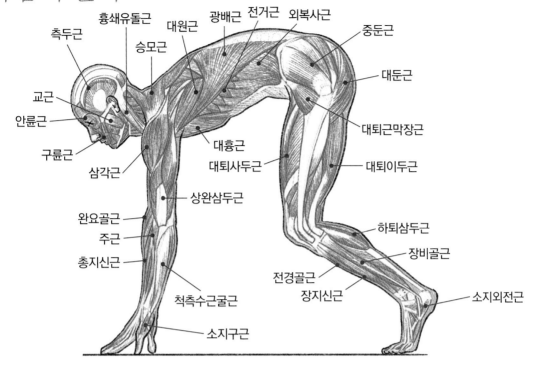

사족 자세의 근육 그림이다. 아래의 그림은 비슷한 운동 방향의 근육들을 색으로 구분했다.

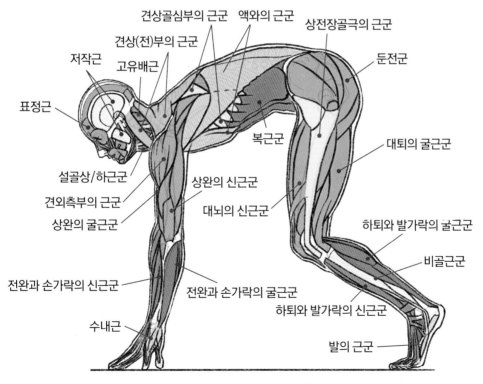

그림과 같이 사족 자세를 하면, 몸이 앞으로 기울어져 손에 상당한 체중이 실리는 것을 알 수 있다. 사람은 상지의 근육보다 하지의 근육(특히 엉덩이와 허벅지)이 크게 발달되었다. 그 이유는 하지가 일상적으로 체중을 지탱하거나 몸을 이동하는데 쓰이기 때문이다.

사람의 뒷면 골격과 근육

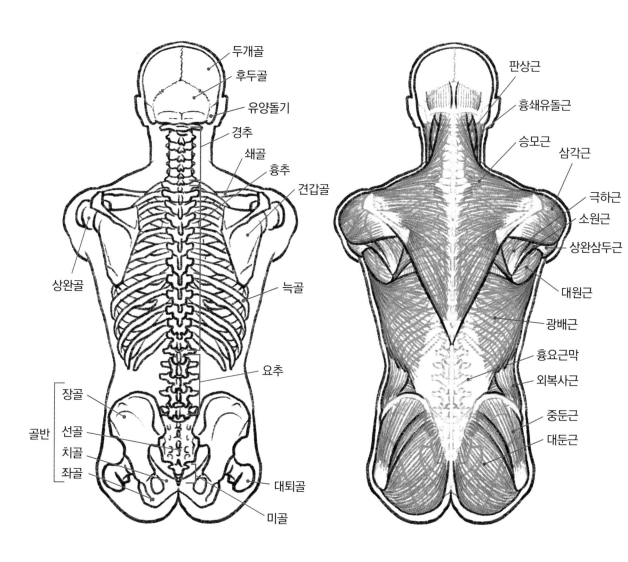

두개골
후두골
유양돌기
경추
쇄골
흉추
견갑골
상완골
늑골
요추
장골
골반
선골
치골
좌골
대퇴골
미골

판상근
흉쇄유돌근
승모근
삼각근
극하근
소원근
상완삼두근
대원근
광배근
흉요근막
외복사근
중둔근
대둔근

사족 자세일 때 사람의 뒷면을 그린 것이다. 사람의 뒷면은 사족보행을 하는 동물의 윗면에 해당한다.
사람의 뒷면 형태는 사족동물에 비해 상당히 넓다. 사자(67p), 개(그레이트 덴 종, 77p), 말(85p), 소(99p)와
비교해 보면 좋다.

사람의 상지와 하지

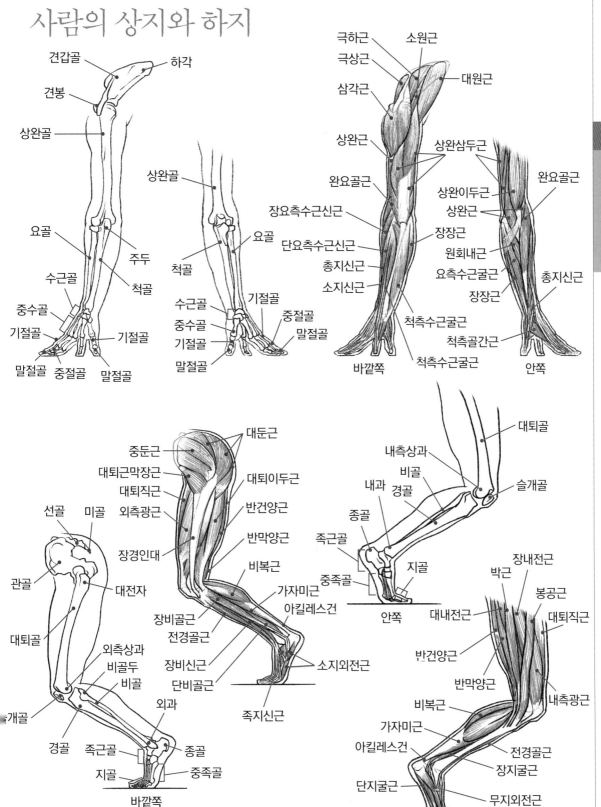

견갑골
하각
견봉
상완골
상완골
요골
요골
주두
척골
수근골
척골
중수골
기절골
기절골
기절골
말절골
중절골
말절골
수근골
중수골
기절골
말절골
중절골
말절골

극하근
소원근
극상근
삼각근
대원근
상완근
상완삼두근
완요골근
완요골근
장요측수근신근
상완이두근
단요측수근신근
상완근
총지신근
장장근
소지신근
원회근
요측수근굴근
총지신근
장장근
척측수근굴근
척측골간근
척측수근굴근
바깥쪽
안쪽

대둔근
중둔근
내측상과
대퇴골
대퇴근막장근
비골
대퇴직근
내과
슬개골
외측광근
경골
대퇴이두근
반건양근
종골
반막양근
족근골
비복근
중족골
지골
가자미근
아킬레스건
장경인대
선골
미골
박근
장내전근
장비골근
봉공근
관골
대전자
대내전근
대퇴직근
전경골근
반건양근
대퇴골
장비신근
소지외전근
반막양근
내측광근
외측상과
단비골근
비복근
비골두
가자미근
비골
아킬레스건
전경골근
외과
족지신근
장지굴근
개골
종골
단지굴근
경골
족근골
무지외전근
지골
중족골
바깥쪽
안쪽

인체해부도는 바르게 서서 손바닥이 정면을 향한 자세가 일반적이지만, 네발로 걷는 자세의 그림이 동물과 비교하기 더 쉽다. 동물의 사지 구조와 배치가 헷갈릴 때는 사람의 해부도와 비교해 보면 이해하는데 도움이 된다.

침팬지의 골격과 근육

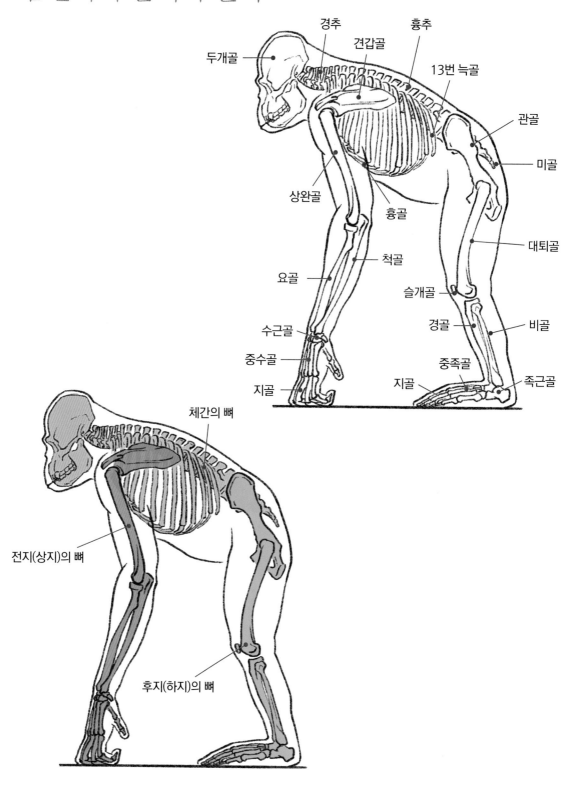

침팬지와 같은 대형 영장류는 말아 쥔 손가락을 지면에 붙인 채로 걷기도 한다(핑거워크 or 너클워크). 이 자세는 다른 사족동물과의 구조적 위치 관계를 비교하기 쉬워서, 동물의 해부도로 쓰이기도 한다.

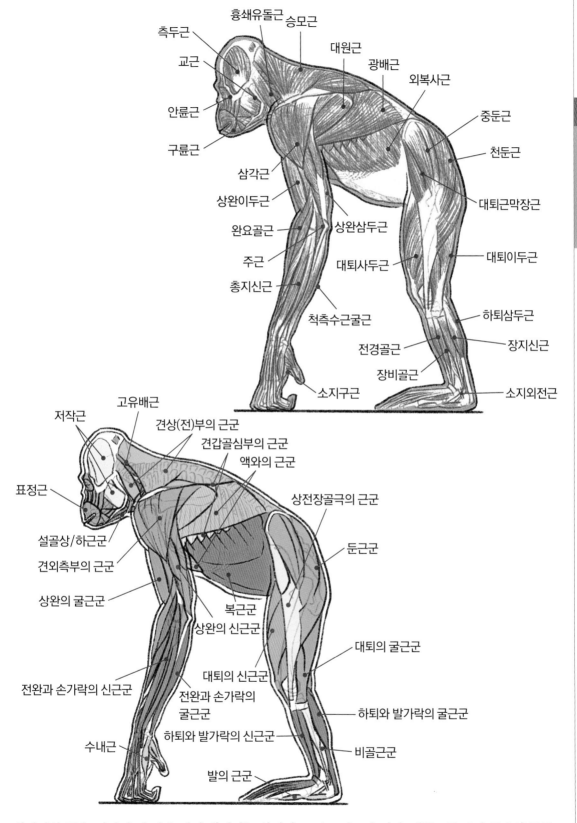

침팬지의 근육. 발달된 긴 팔을 가진 침팬지는 악력이 300kg 정도나 된다. 해부도를 보면 근육의 굴곡을 알기 쉽고, 상당히 근육질인 것을 확인할 수 있다.

두부, 흉부 근육 스케치

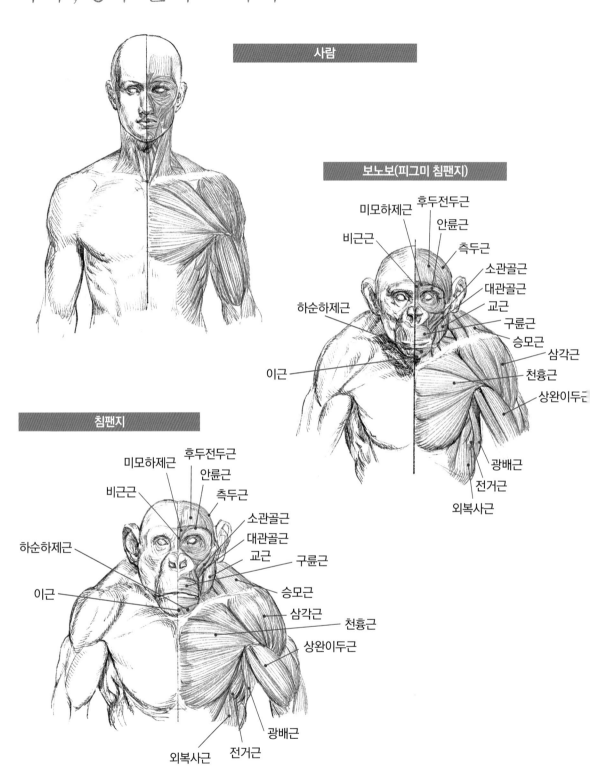

사람

보노보(피그미 침팬지)

미모하제근 후두전두근
안륜근
비근근
측두근
소관골근
대관골근
교근
하순하제근 구륜근
승모근
삼각근
천흉근
이근 상완이두ㄷ

광배근
전거근
외복사근

침팬지

미모하제근 후두전두근
안륜근
비근근 측두근
소관골근
대관골근
교근
하순하제근 구륜근
승모근
삼각근
천흉근
이근 상완이두근

광배근
외복사근 전거근

보노보와 침팬지는 흉골이 길고, 흉곽의 폭이 좁기 때문에 가슴의 천흉근(사람의 대흉근에 해당)이 세로로
긴 편이다. 또한 어깨 주위와 상완의 근육이 머리에 비해 발달되었다. 인간과 다른 동물의 형태를 비교
해 보면 인간이 좀 더 특수하다는 것을 알 수 있다.

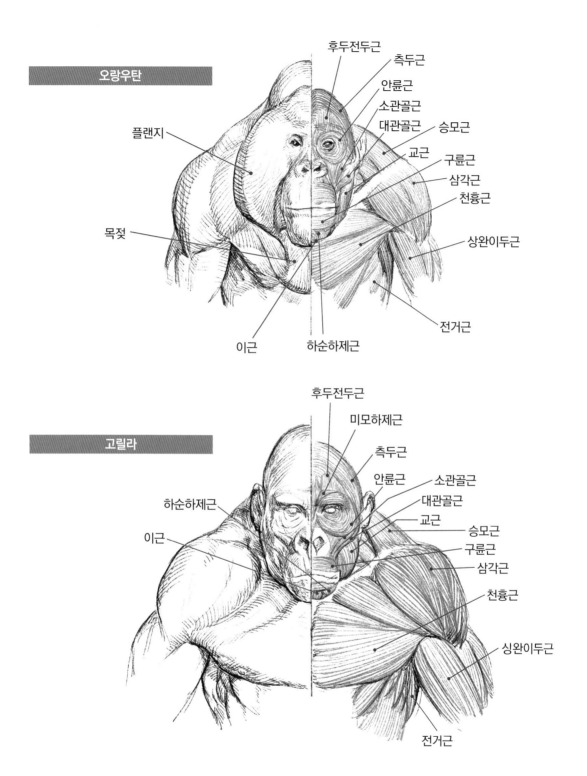

오랑우탄

플랜지

목젖

후두전두근
측두근
안륜근
소관골근
대관골근
승모근
교근
구륜근
삼각근
천흉근
상완이두근
전거근
이근
하순하제근

고릴라

하순하제근
이근

후두전두근
미모하제근
측두근
안륜근
소관골근
대관골근
교근
승모근
구륜근
삼각근
천흉근
싱완이두근
전거근

대형 영장류는 가슴판을 만드는 천흉근(사람의 대흉근에 해당)의 폭이 위아래로 좁다. 고릴라는 가슴의 털이 짧기 때문에 근육을 쉽게 관찰할 수 있다. 수컷 오랑우탄은 무리의 우두머리가 되면 볼에 플랜지(굳은살)와 목 앞면에 목젖이 급격하게 발달한다.

앞에서 본 상지 근육 스케치

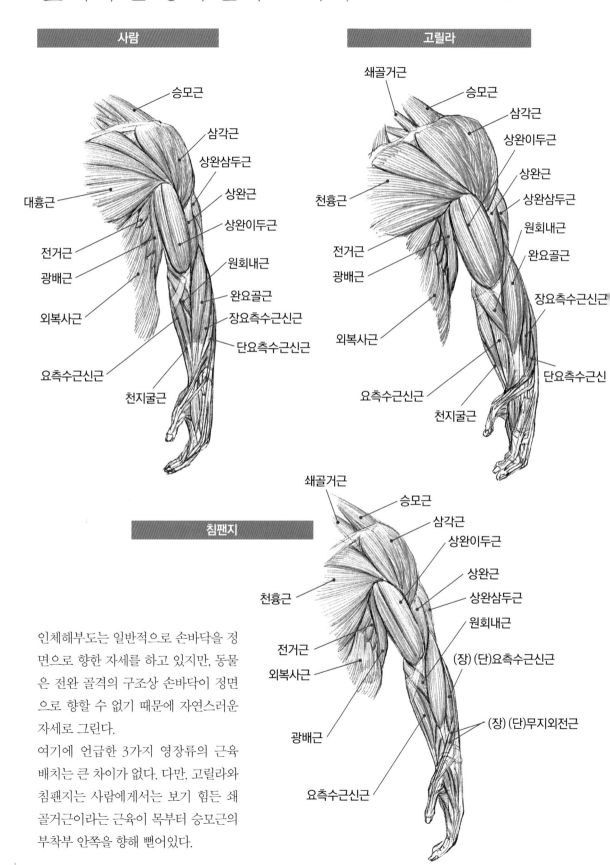

사람

- 승모근
- 삼각근
- 상완삼두근
- 상완근
- 상완이두근
- 원회내근
- 완요골근
- 장요측수근신근
- 단요측수근신근
- 대흉근
- 전거근
- 광배근
- 외복사근
- 요측수근신근
- 천지굴근

고릴라

- 쇄골거근
- 승모근
- 삼각근
- 상완이두근
- 상완근
- 상완삼두근
- 원회내근
- 완요골근
- 장요측수근신근
- 단요측수근신
- 천흉근
- 전거근
- 광배근
- 외복사근
- 요측수근신근
- 천지굴근

침팬지

- 쇄골거근
- 승모근
- 삼각근
- 상완이두근
- 상완근
- 상완삼두근
- 원회내근
- (장) (단)요측수근신근
- (장) (단)무지외전근
- 천흉근
- 전거근
- 외복사근
- 광배근
- 요측수근신근

인체해부도는 일반적으로 손바닥을 정면으로 향한 자세를 하고 있지만, 동물은 전완 골격의 구조상 손바닥이 정면으로 향할 수 없기 때문에 자연스러운 자세로 그린다.

여기에 언급한 3가지 영장류의 근육 배치는 큰 차이가 없다. 다만, 고릴라와 침팬지는 사람에게서는 보기 힘든 쇄골거근이라는 근육이 목부터 승모근의 부착부 안쪽을 향해 뻗어있다.

바깥쪽에서 본 상지 근육 스케치

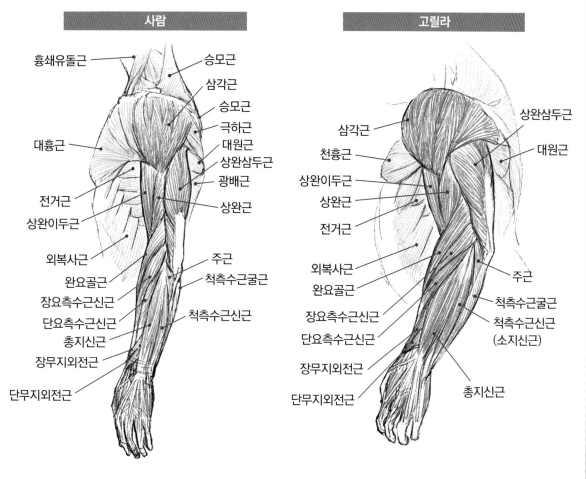

사람

- 흉쇄유돌근
- 승모근
- 삼각근
- 승모근
- 극하근
- 대원근
- 상완삼두근
- 광배근
- 상완근
- 대흉근
- 전거근
- 상완이두근
- 외복사근
- 주근
- 완요골근
- 척측수근굴근
- 장요측수근신근
- 단요측수근신근
- 척측수근신근
- 총지신근
- 장무지외전근
- 단무지외전근

고릴라

- 삼각근
- 상완삼두근
- 천흉근
- 대원근
- 상완이두근
- 상완근
- 전거근
- 외복사근
- 주근
- 완요골근
- 척측수근굴근
- 장요측수근신근
- 척측수근신근
- 단요측수근신근
- (소지신근)
- 장무지외전근
- 총지신근
- 단무지외전근

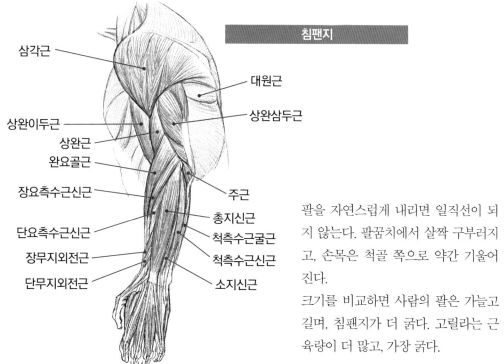

침팬지

- 삼각근
- 대원근
- 상완삼두근
- 상완이두근
- 상완근
- 완요골근
- 장요측수근신근
- 주근
- 총지신근
- 단요측수근신근
- 척측수근굴근
- 장무지외전근
- 척측수근신근
- 단무지외전근
- 소지신근

팔을 자연스럽게 내리면 일직선이 되지 않는다. 팔꿈치에서 살짝 구부러지고, 손목은 척골 쪽으로 약간 기울어진다.

크기를 비교하면 사람의 팔은 가늘고 길며, 침팬지가 더 굵다. 고릴라는 근육량이 더 많고, 가장 굵다.

51

바깥쪽에서 본 사람의 전신(상지 제외)

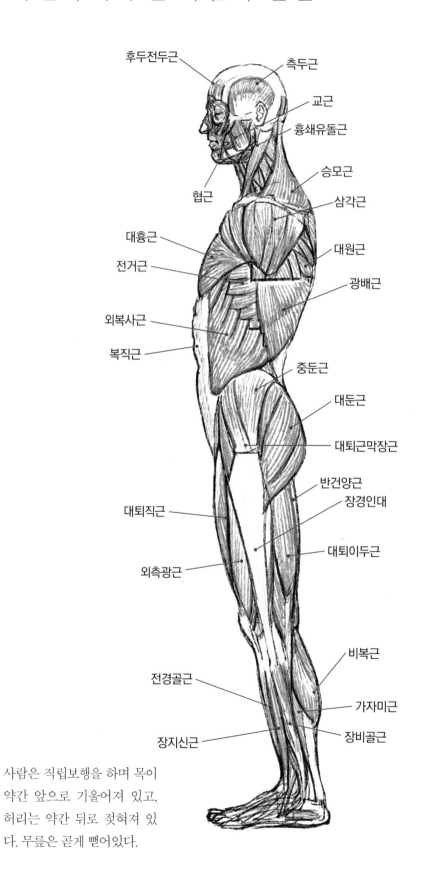

후두전두근

측두근

교근

흉쇄유돌근

협근

승모근

삼각근

대흉근

전거근

대원근

광배근

외복사근

복직근

중둔근

대둔근

대퇴근막장근

반건양근

장경인대

대퇴직근

대퇴이두근

외측광근

비복근

전경골근

가자미근

장지신근

장비골근

사람은 직립보행을 하며 목이
약간 앞으로 기울어져 있고,
허리는 약간 뒤로 젖혀져 있
다. 무릎은 곧게 뻗어있다.

바깥쪽에서 본
침팬지의 전신
(상지 제외)

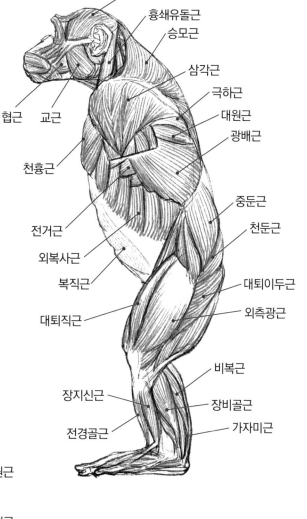

측두근
흉쇄유돌근
승모근
삼각근
극하근
대원근
광배근
협근 교근
천흉근
중둔근
천둔근
전거근
외복사근
대퇴이두근
복직근
외측광근
대퇴직근

비복근
장지신근
장비골근
전경골근
가자미근

바깥쪽에서 본
고릴라의 전신
(상지 제외)

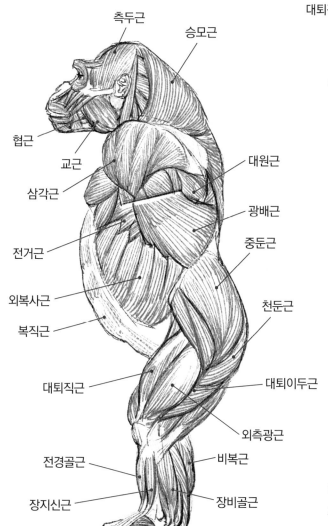

측두근
승모근
협근
교근
대원근
삼각근
광배근
전거근
중둔근
외복사근
천둔근
복직근
대퇴직근
대퇴이두근
외측광근
전경골근
비복근
장지신근
장비골근

대형 영장류는 직립했을 때 무릎이 구부러
지는데, 이는 경골의 윗면이 뒤쪽으로 기울
어져 있기 때문이다.

뒤에서 본 사람의 근육 스케치

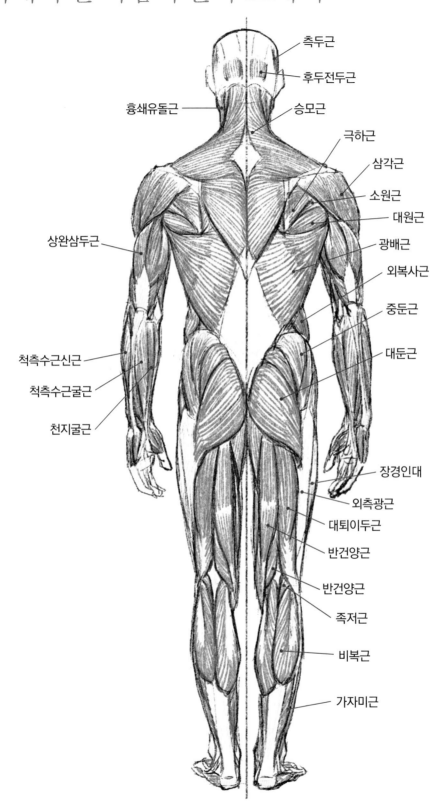

측두근

후두전두근

흉쇄유돌근

승모근

극하근

삼각근

소원근

대원근

광배근

외복사근

중둔근

대둔근

상완삼두근

척측수근신근

척측수근굴근

천지굴근

장경인대

외측광근

대퇴이두근

반건양근

반건양근

족저근

비복근

가자미근

여기서 소개하는 인체 모델의 체형은 근육이 발달된 체형이다. 어깨 폭이 골반의 폭보다 넓으며 광배근이 역삼각형으로 형성되어 있다.

뒤에서 본 침팬지의 근육 스케치

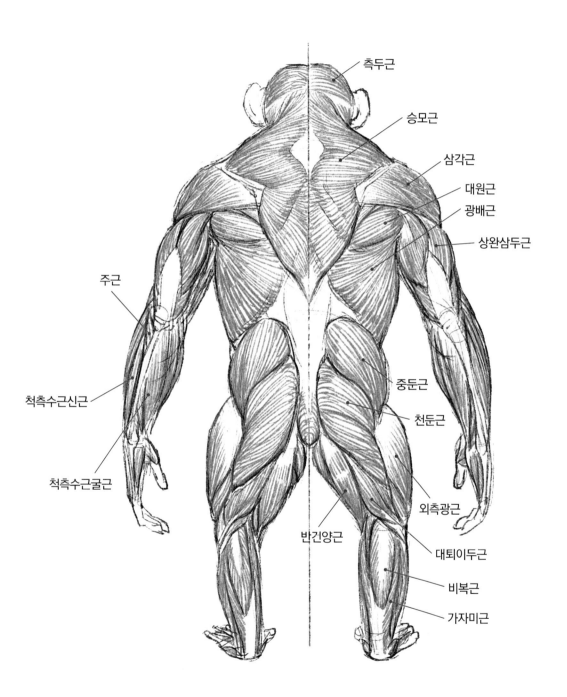

측두근

승모근

삼각근

대원근

광배근

상완삼두근

주근

척측수근신근

척측수근굴근

중둔근

천둔근

외측광근

반건양근

대퇴이두근

비복근

가자미근

직립 상태의 침팬지 뒷면은 어깨에서 엉덩이까지의 근육이 발달되었고, 사람과 비교했을 때 역삼각형의 형태가 약하다. 허리는 높지 않고 굴곡이 거의 없다. 하지의 비율은 짧으며 손가락이 무릎 관절까지 내려가 있다.

뒤에서 본 고릴라의 근육 스케치

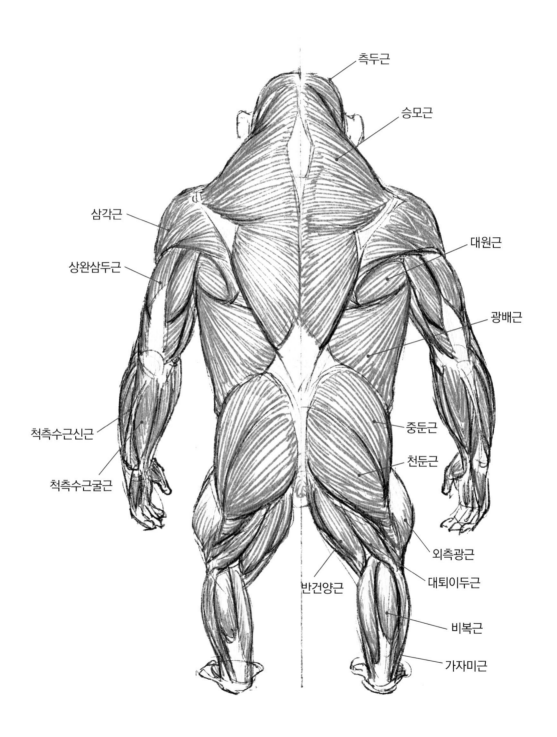

측두근

승모근

삼각근

대원근

상완삼두근

광배근

척측수근신근

중둔근

척측수근굴근

천둔근

외측광근

대퇴이두근

반건양근

비복근

가자미근

직립 상태의 고릴라 뒷면은 목덜미 근육이 발달되었고, 어깨의 윤곽이 크게 기울어진다. 침팬지보다 몸통 근육이 발달되었으며, 허리의 굴곡이 거의 없다.

앞에서 본 사람의 근육 스케치

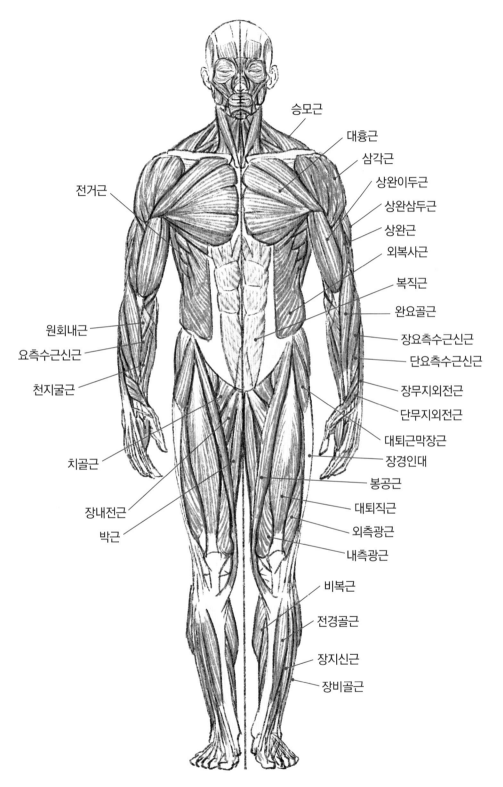

승모근

대흉근

삼각근

상완이두근

상완삼두근

상완근

외복사근

복직근

완요골근

장요측수근신근

단요측수근신근

장무지외전근

단무지외전근

대퇴근막장근

장경인대

봉공근

대퇴직근

외측광근

내측광근

비복근

전경골근

장지신근

장비골근

전거근

원회내근

요측수근신근

천지굴근

치골근

장내전근

박근

앞에서 본 사람은 침팬지와 고릴라에 비해 몸통의 비율이 작다. 하지가 길고, 정수리부터 가랑이까지와 옆구리 하단부터 지면까지의 높이가 거의 같다.

앞에서 본 침팬지의 근육 스케치

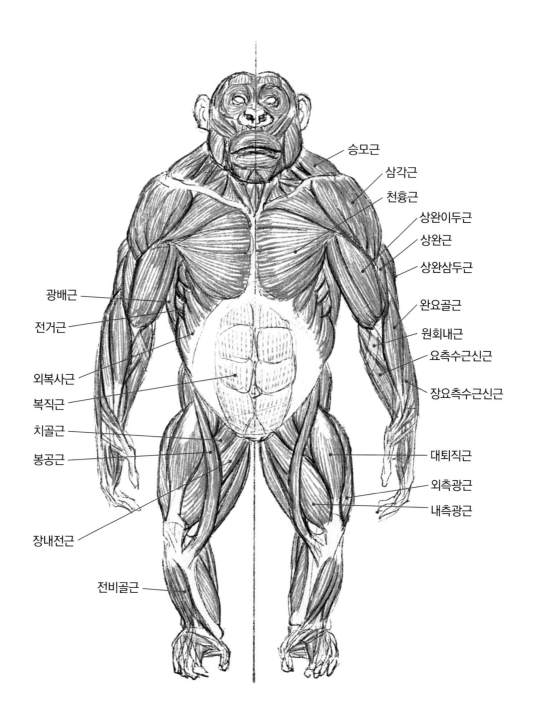

승모근

삼각근

천흉근

상완이두근

상완근

상완삼두근

완요골근

원회내근

요측수근신근

장요측수근신근

대퇴직근

외측광근

내측광근

광배근

전거근

외복사근

복직근

치골근

봉공근

장내전근

전비골근

사람에 비해 어깨 근육이 발달되었다. 목이 앞으로 기울어져 있어서 앞에서 보면 보여지는 범위가 좁다.
사람의 대흉근에 해당되는 천흉근이 위아래로 넓다. 직립했을 때의 다리는 경골 윗면의 형태에 따라서
O다리에 가까운 형태가 된다. 이런 형태의 다리는 사람이 막 걷기 시작한 어린 시절에 볼 수 있다.

앞에서 본 고릴라의 근육 스케치

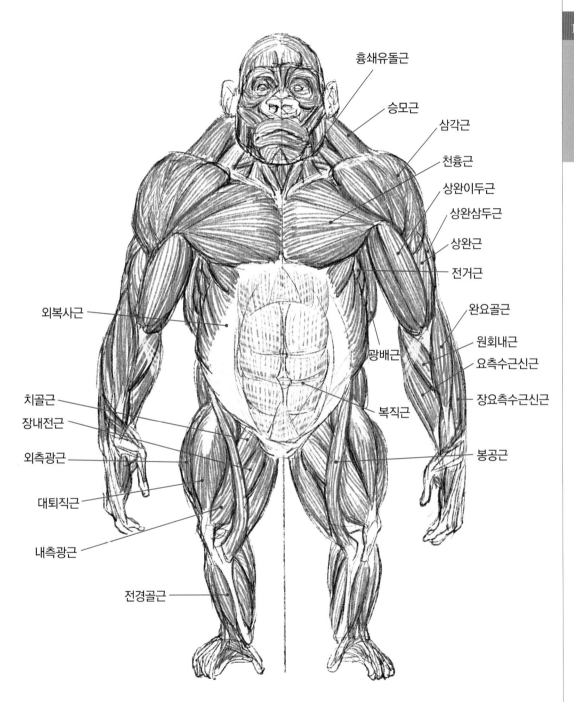

흉쇄유돌근

승모근

삼각근

천흉근

상완이두근

상완삼두근

상완근

전거근

완요골근

원회내근

요측수근신근

장요측수근신근

광배근

복직근

봉공근

외복사근

치골근

장내전근

외측광근

대퇴직근

내측광근

전경골근

고릴라의 천흉근(대흉근에 해당)은 넓지 않고, 상대적으로 복근이 위아래로 넓다. 가슴에서 복부까지의 털이 적어서, 겉으로 드러난 근육의 굴곡을 쉽게 관찰할 수 있다. 어깨에서 팔까지 이어지는 근육이 발달되었다. 다리는 O다리에 가까운 형태다.

사람과 고릴라의 저작근

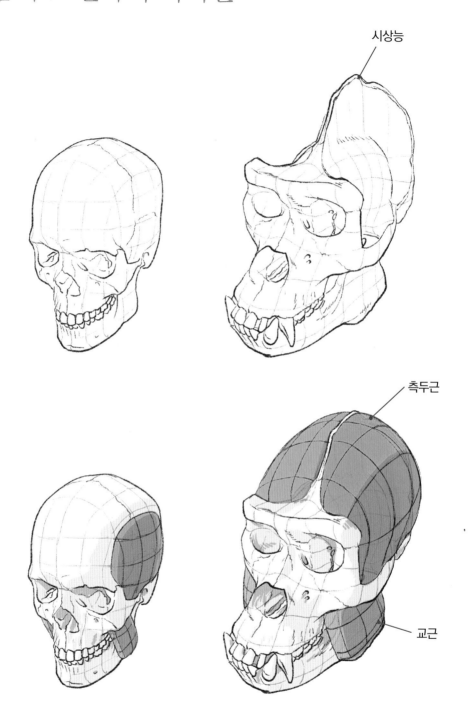

시상능

측두근

교근

얼굴면 윤곽에 영향을 미치는 근육으로는 저작근이 있다. 위의 그림에서 푸른색 범위는 교근, 붉은색 범위는 측두근이 만드는 볼륨이다. 고릴라처럼 씹는 힘이 강한 동물은 저작근이 매우 발달되었다. 또한 고릴라는 측두근이 발달하여 정수리 중심선에 시상능이라는 칸막이 같은 구조가 있는데, 이는 근육의 부착 면적이 넓어지도록 뼈가 발달된 결과다.

사람과 고릴라의 손, 발 골격

사람의 손 골격

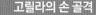
고릴라의 손 골격

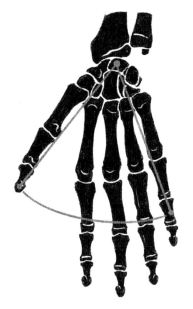

사람의 발 골격

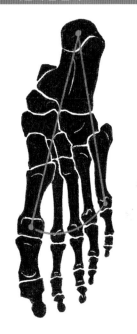

고릴라의 발 골격

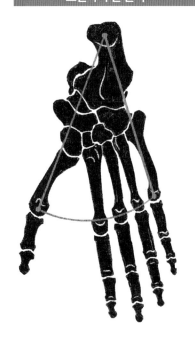

사람과 고릴라의 손발을 비교했다. 크게 차이가 나는 부분은 발의 골격이다. 사람의 발은 물건을 움켜 잡는 능력이 퇴화됐다. 그러나 고릴라의 발은 발가락이 길고, 손과 구조가 비슷하며 엄지발가락이 다른 4개의 발가락과 떨어져 있어서 물건을 움켜잡는 능력이 있다.

어깨뼈의 구조

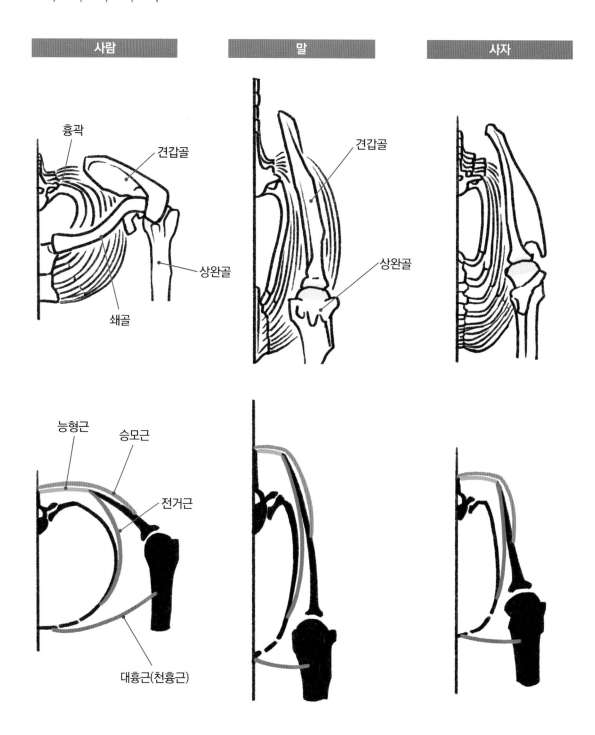

| 사람 | 말 | 사자 |

사람 (상단): 흉곽, 견갑골, 상완골, 쇄골

사람 (하단): 능형근, 승모근, 전거근, 대흉근(천흉근)

말: 견갑골, 상완골

쇄골이 발달된 사람과 침팬지는 체간의 뼈와 상지의 뼈가 쇄골과 연결되어 있다. 한편 사족동물은 쇄골이 퇴화됐기 때문에 거의 흔적만 남아 있다. 따라서 사족동물은 근육으로 상지와 체간이 연결되어 있고, 좌우에 기둥처럼 자리 잡은 전지 사이에 흉곽이 매달린 상태다.

Part 3
고양잇과·갯과

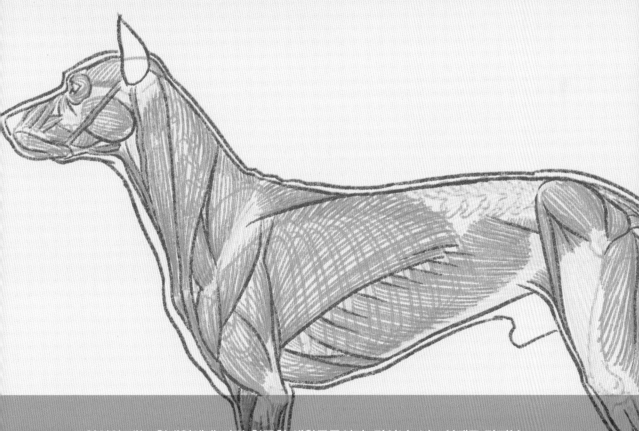

고양이와 개는 현대인에게 가장 친근한 애완동물이다. 말이나 소는 실제로 만져본 적이 없어도, 고양이나 개는 만져본 적이 있을 것이다. 동물의 몸을 직접 만져보는 것은 관찰만큼이나 작품을 만드는데 있어 중요하다. 대상의 특징을 잘 파악할 수 있기 때문이다. Part 3에서는 고양잇과와 갯과 동물에 대해 알아보겠다.

사자의 골격

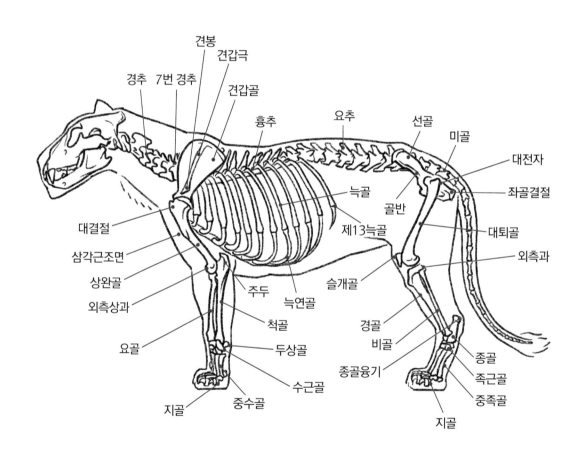

사자의 골격은 고양이보다 전체적으로 크게 발달된 형태다. 고양이는 미술해부학에서 주로 다뤄지지
않았는데, 이는 미술작품에서 일반적인 테마로 표현되지 않았기 때문이다.

사자의 근육

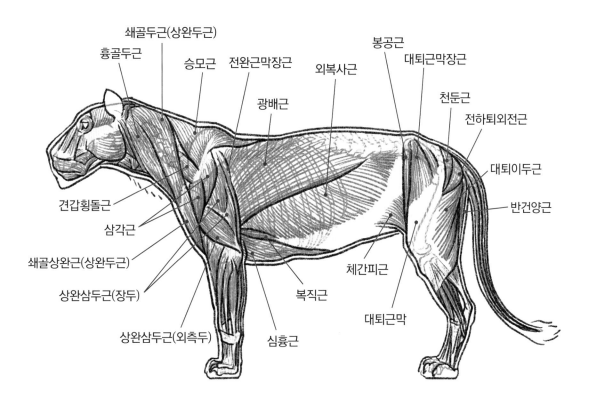

사자는 몸집이 크고 근육이 잘 발달되어 있어 근육을 관찰하기 쉽다. 실제 동물의 체격은 체중이나 생활환경에 따라 변화한다. 〈베르그만의 법칙〉이라는 것이 있는데, 이는 같은 과의 동물이라도 온난한 곳에서는 체격이 작고, 한랭한 곳에서는 체온을 유지할 수 있도록 대형화되는 것을 말한다.

사자의 앞면/뒷면

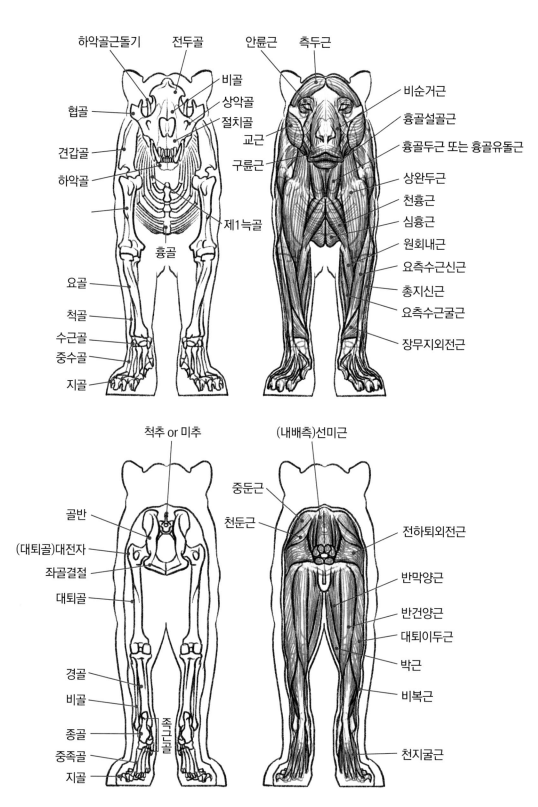

하악골근돌기 　전두골 　　안륜근 　측두근

협골

견갑골

하악골

비골
상악골
절치골
교근
구륜근

비순거근
흉골설골근
흉골두근 또는 흉골유돌근
상완두근
천흉근
심흉근
원회내근
요측수근신근
총지신근
요측수근굴근
장무지외전근

요골
척골
수근골
중수골
지골

흉골

제1늑골

척추 or 미추

골반
(대퇴골)대전자
좌골결절
대퇴골

(내배측)선미근
중둔근
천둔근

전하퇴외전근
반막양근
반건양근
대퇴이두근
박근
비복근

경골
비골
종골
중족골
지골

족근골

천지굴근

사자를 앞이나 뒤에서 보면 전체적으로 둥그스름하다. 위의 그림은 하지의 근육 배치를 보기 쉽도록 긴 꼬리를 생략했다.

사자의 윗면

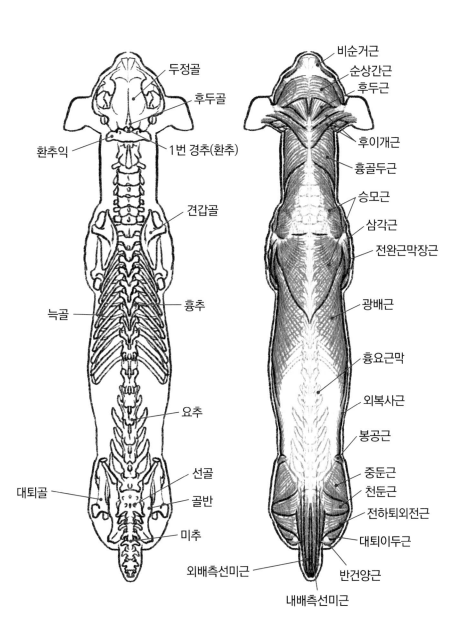

두정골

후두골

환추익

1번 경추(환추)

견갑골

늑골

흉추

요추

선골

대퇴골

골반

미추

외배측선미근

내배측선미근

비순거근

순상간근

후두근

후이개근

흉골두근

승모근

삼각근

전완근막장근

광배근

흉요근막

외복사근

봉공근

중둔근

천둔근

전하퇴외전근

대퇴이두근

반건양근

사자를 위에서 보면 어깨너비나 허리 폭이 머리와 비슷하거나 작다. 몸통의 폭은 목의 폭보다 약간 넓다.

사자의 전지/후지

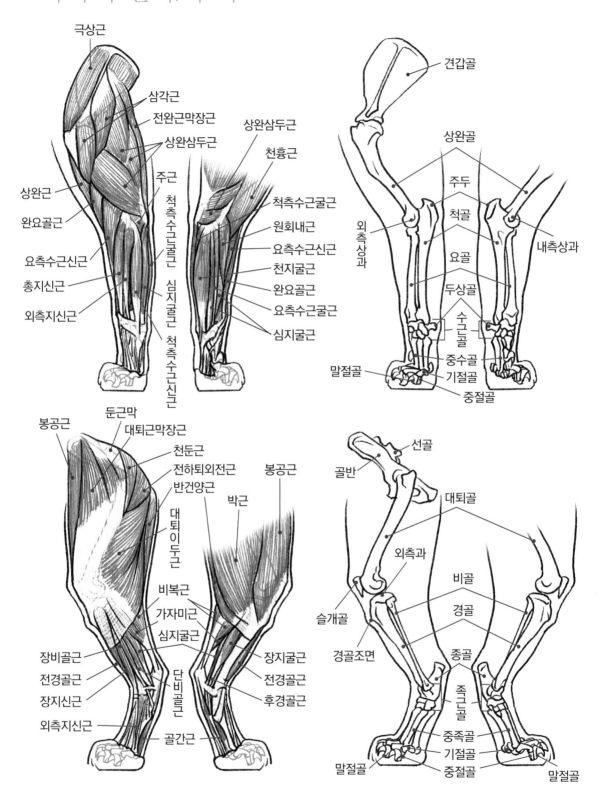

극상근

삼각근

전완근막장근

상완삼두근

상완삼두근

천흉근

주근

상완근

척측수근굴근

완요골근

척측수근굴근

원회내근

요측수근신근

요측수근신근

천지굴근

총지신근

심지굴근

완요골근

외측지신근

요측수근굴근

척측수근신근

심지굴근

견갑골

상완골

주두

척골

요골

외측상과

내측상과

두상골

수근골

중수골

기절골

중절골

말절골

말절골

둔근막

봉공근

대퇴근막장근

천둔근

전하퇴외전근

봉공근

반건양근

박근

대퇴이두근

비복근

가자미근

심지굴근

장비골근

장지굴근

전경골근

전경골근

장지신근

후경골근

외측지신근

단비골근

골간근

선골

골반

대퇴골

외측과

비골

슬개골

경골

경골조면

종골

족근골

중족골

기절골

말절골

중절골

말절골

사자의 전지와 후지는 근육이 잘 발달되어 있어서, 근육의 굴곡이 겉으로 드러나게 된다. 사자가 미술
해부학 책에서 많이 다뤄지는 이유는 근육질의 남성과 마찬가지로 근육을 관찰하기가 쉽기 때문이다.

사자와 치타의 근육 스케치

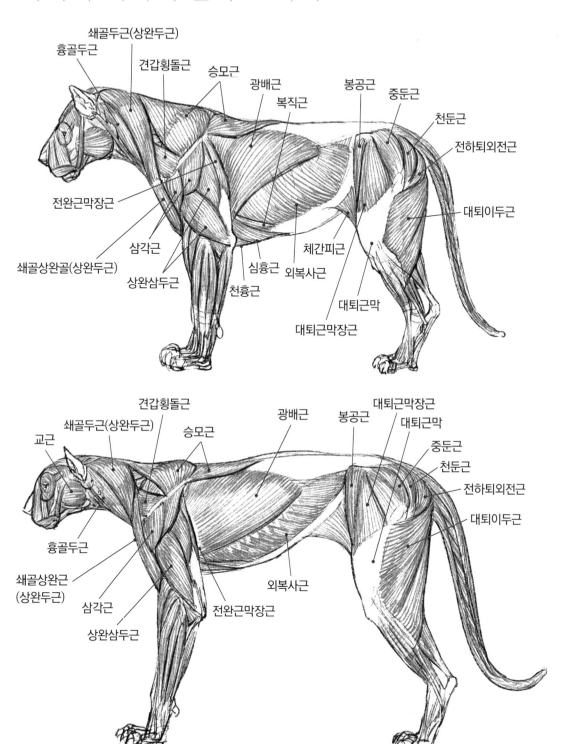

쇄골두근(상완두근)
흉골두근
견갑횡돌근
승모근
광배근
봉공근
중둔근
복직근
천둔근
전하퇴외전근
전완근막장근
대퇴이두근
쇄골상완골(상완두근)
삼각근
체간피근
심흉근
외복사근
상완삼두근
천흉근
대퇴근막
대퇴근막장근

견갑횡돌근
대퇴근막장근
쇄골두근(상완두근)
광배근
봉공근
대퇴근막
교근
승모근
중둔근
천둔근
전하퇴외전근
흉골두근
대퇴이두근
쇄골상완근
(상완두근)
삼각근
외복사근
전완근막장근
상완삼두근

위의 그림은 사진을 보면서 윤곽을 먼저 그린 다음 그 속에 근육을 그려 넣는 식으로 스케치를 했다.
근육 학습을 목적으로 내부 구조를 그릴 때는 음영보다 근육과 힘줄의 위치와 움직임에 따라 달라지는
근육 변화에 중점을 두면 좋다. 종에 따라 몸의 비율이 달라지지만, 같은 고양잇과라면 근육의 배치는
거의 비슷하다.

고양이의 근육 스케치

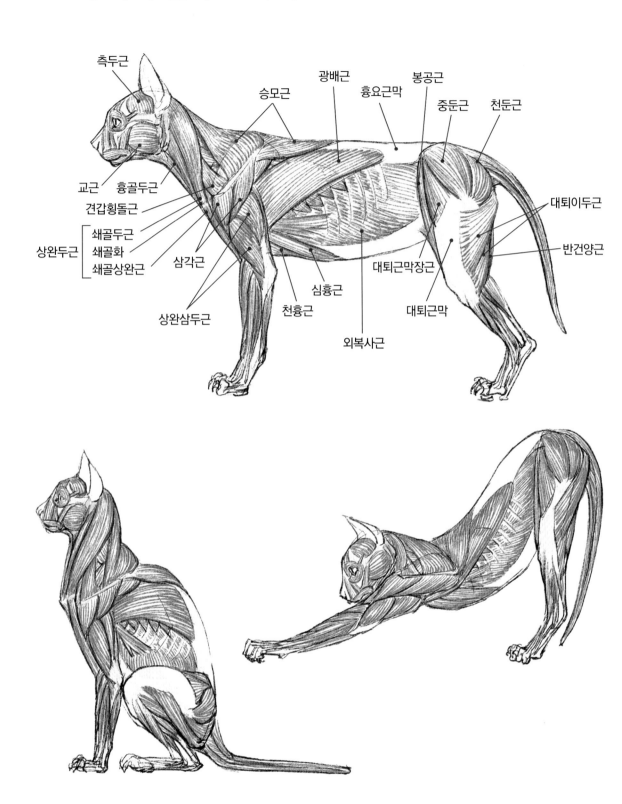

측두근
승모근
광배근
봉공근
흉요근막
중둔근
천둔근
교근
흉골두근
견갑횡돌근
대퇴이두근
쇄골두근
쇄골화
쇄골상완근
상완두근
삼각근
반건양근
상완삼두근
천흉근
심흉근
대퇴근막장근
대퇴근막
외복사근

대상의 자세가 변하더라도 근육의 굴곡과 뼈의 돌출을 단서로 내부 구조를 추측해 그릴 수 있다. 뼈는 움직여도 형태가 변하지 않는다. 또한 근육이 수축/이완하더라도 근육과 뼈의 연결부는 같다.

고양잇과 동물의 회전

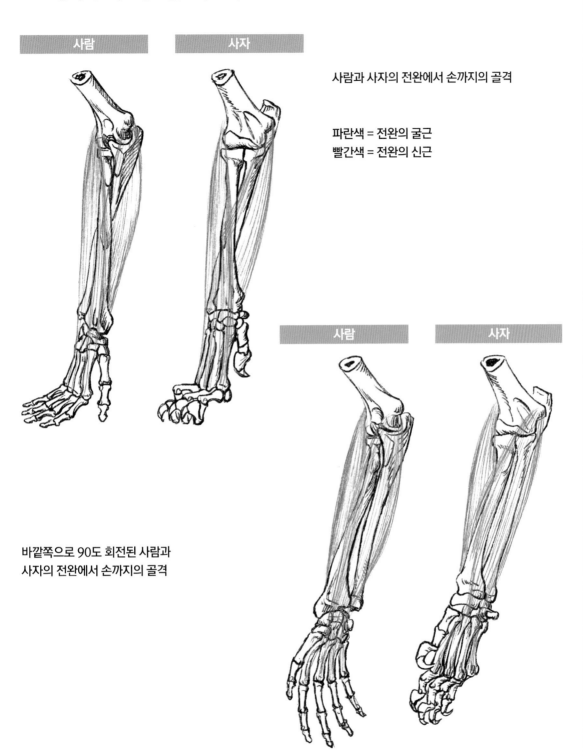

사람

사자

사람과 사자의 전완에서 손까지의 골격

파란색 = 전완의 굴근
빨간색 = 전완의 신근

사람

사자

바깥쪽으로 90도 회전된 사람과
사자의 전완에서 손까지의 골격

사족동물은 대부분 회내/회외가 불가능한 골격이다. 회내는 전지의 손바닥이 아래를 향하도록 회전시키는 것이고, 회외는 전지의 손바닥이 위를 향하도록 회전시키는 것이다. 하지만 고양잇과 동물은 전완을 90도까지 움직일 수 있다. 회전한 상태는 고양이가 펀치를 뻗는 동작을 할 때 관찰할 수 있다. 이때, 전완의 굴근과 신근의 볼륨이 달라지기 때문에 배치를 확인하면 형태를 파악하기 쉽다.

극돌기의 방향

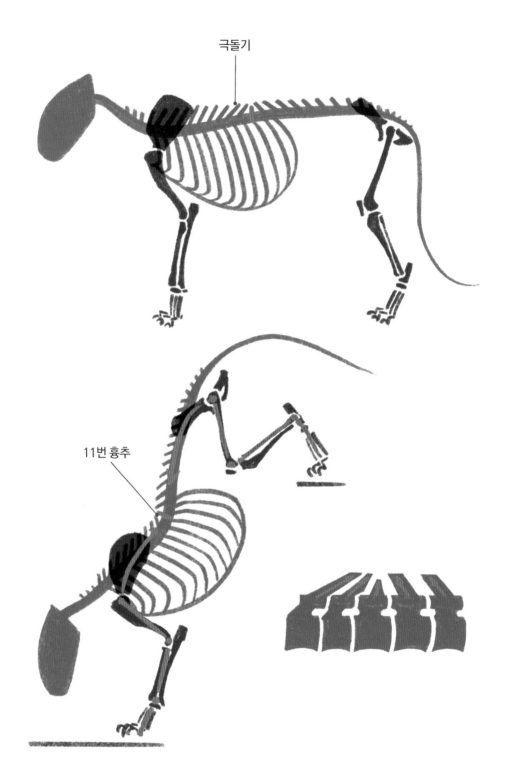

극돌기

11번 흉추

척추의 각 부분(경추, 흉추, 요추, 미추)에서 등으로 솟아있는 극돌기는 운동 방향에 따라서 방향이 달라진다. 사자는 11번 흉추를 경계로 방향이 변한다. 이로 인해 몸을 펴거나 높은 곳에서 뛰어내릴 때 등을 젖히는데 최적인 배치가 된다.

사자의 점프

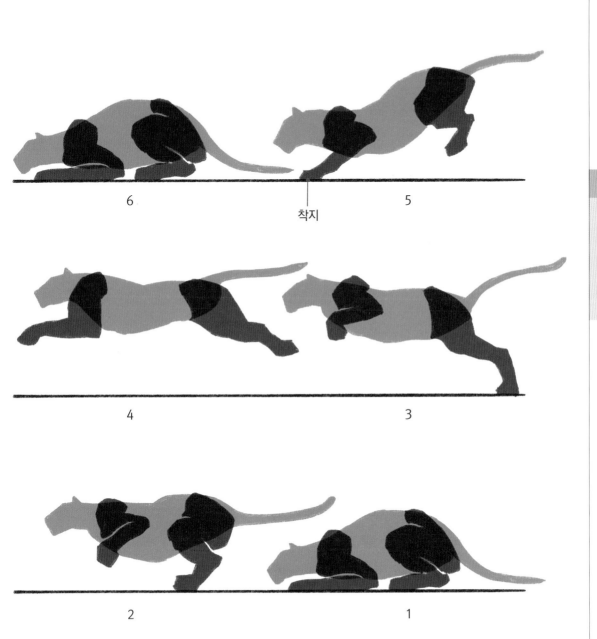

6 5

착지

4 3

2 1

사자의 점프는 개구리의 점프(130p)와 달리 사지뿐 아니라 체간의 신축/이완이 스프링처럼 이뤄진다. 이때 전지와 후지의 움직임이 명확한데, 전지는 착지 시에 몸을 지탱하는데 사용하고, 후지는 추진력을 얻는데 사용한다.

그레이트 덴의 골격

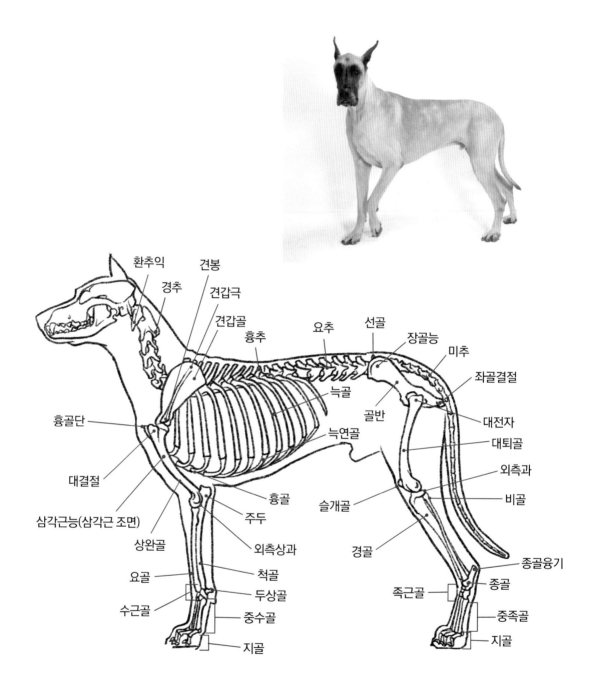

그레이트 덴은 사지가 길고 몸통이 높으며 배의 윤곽이 잘록하다. 미술해부학 그림에서는 뼈와 윤곽의 거리를 체크하는 것이 좋다.

그레이트 덴의 근육

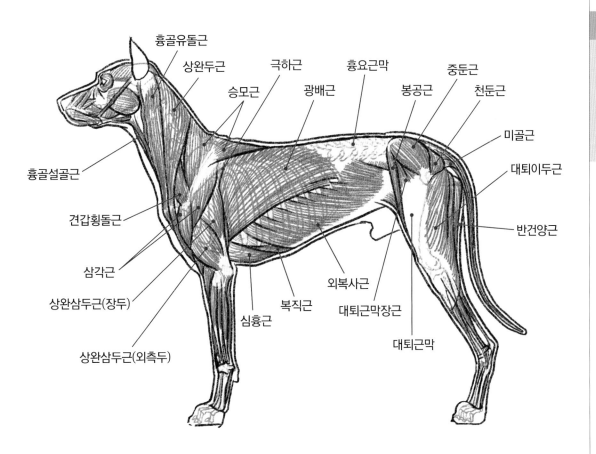

흉골유돌근
상완두근
극하근
흉요근막
중둔근
승모근
광배근
봉공근
천둔근
미골근
대퇴이두근
흉골설골근
반건양근
견갑횡돌근
삼각근
외복사근
상완삼두근(장두)
복직근
대퇴근막장근
심흉근
대퇴근막
상완삼두근(외측두)

사자에 비해 사지가 가늘다. 몸통이 높으며 몸이 가벼워 보인다. 윤곽의 굴곡도 완만하다.

그레이트 덴의 앞면/뒷면

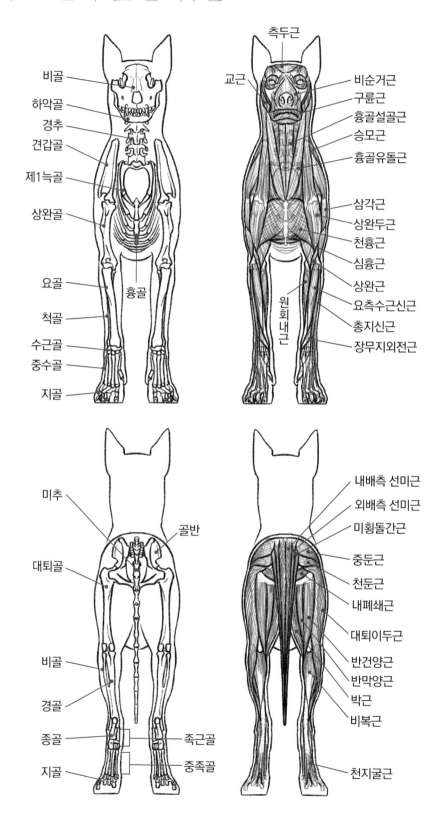

상단 왼쪽 (골격 앞면)
- 비골
- 하악골
- 경추
- 견갑골
- 제1늑골
- 상완골
- 요골
- 척골
- 수근골
- 중수골
- 지골
- 흉골

상단 오른쪽 (근육 앞면)
- 측두근
- 교근
- 비순거근
- 구륜근
- 흉골설골근
- 승모근
- 흉골유돌근
- 삼각근
- 상완두근
- 천흉근
- 심흉근
- 상완근
- 요측수근신근
- 총지신근
- 장무지외전근
- 원회내근

하단 왼쪽 (골격 뒷면)
- 미추
- 골반
- 대퇴골
- 비골
- 경골
- 종골
- 족근골
- 중족골
- 지골

하단 오른쪽 (근육 뒷면)
- 내배측 선미근
- 외배측 선미근
- 미횡돌간근
- 중둔근
- 천둔근
- 내폐쇄근
- 대퇴이두근
- 반건양근
- 반막양근
- 박근
- 비복근
- 천지굴근

그레이트 덴은 윤곽이 가늘고 길다. 또한 윤곽의 굴곡이 사자에 비해 완만하다.

그레이트 덴의 윗면

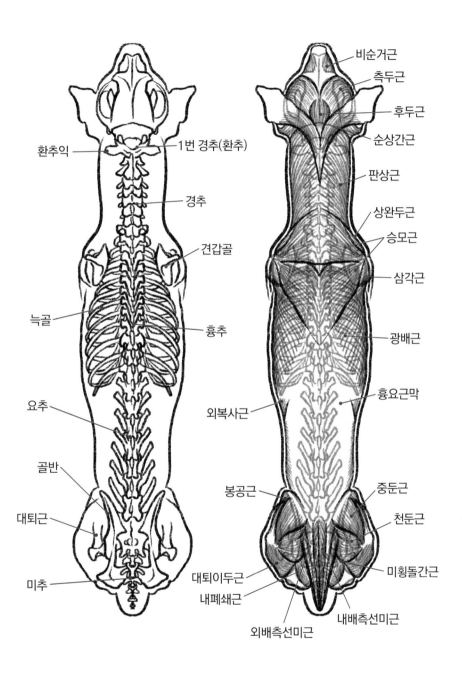

환추익

1번 경추(환추)

경추

견갑골

늑골

흉추

요추

골반

대퇴근

미추

비순거근

측두근

후두근

순상간근

판상근

상완두근

승모근

삼각근

광배근

흉요근막

외복사근

봉공근

중둔근

천둔근

미횡돌간근

대퇴이두근

내폐쇄근

외배측선미근

내배측선미근

사자에 비해 각 부위의 폭 차이가 크다. 어깨, 가슴, 허리의 폭은 넓고, 목과 배의 폭은 좁다.

그레이트 덴의 전지/후지

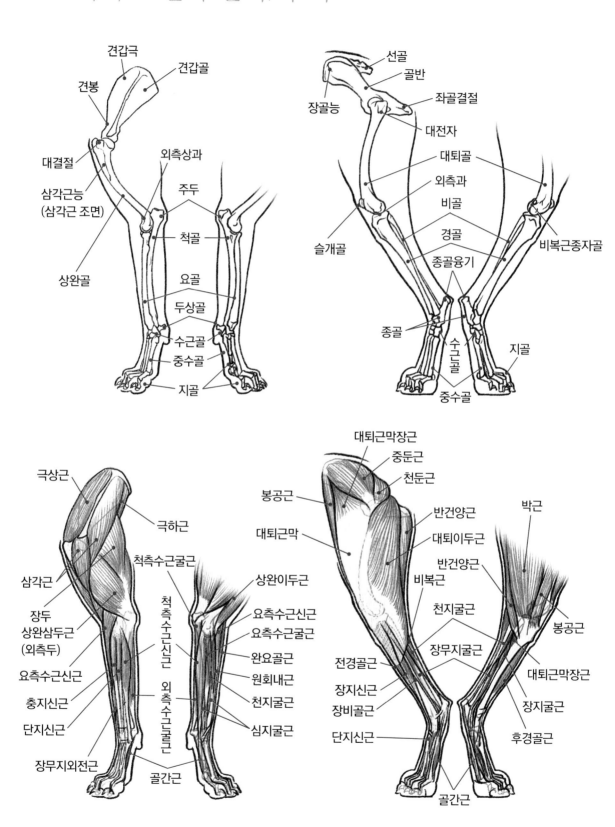

그레이트 덴은 사지의 골격과 윤곽에 차이가 거의 없다. 상완과 대퇴의 근육 굴곡은 완만하다.

그레이하운드와 저먼 셰퍼드의 근육 스케치

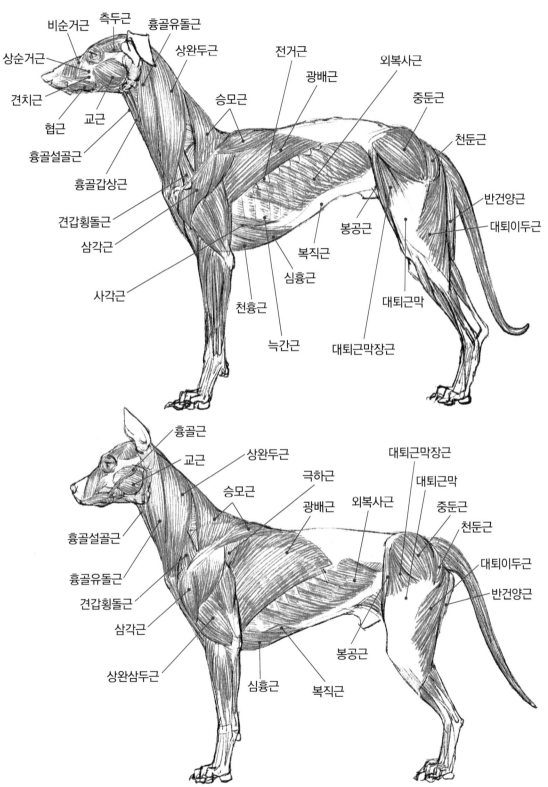

비순거근 측두근 흉골유돌근
상순거근 상완두근 전거근 외복사근
견치근 광배근 중둔근
협근 교근 승모근 천둔근
흉골설골근 반건양근
흉골갑상근 대퇴이두근
견갑횡돌근 봉공근
삼각근 복직근
사각근 심흉근 대퇴근막
천흉근 대퇴근막장근
늑간근

흉골근
교근 상완두근 대퇴근막장근
승모근 극하근 대퇴근막
흉골설골근 광배근 외복사근 중둔근
흉골유돌근 천둔근
견갑횡돌근 대퇴이두근
삼각근 반건양근
상완삼두근 봉공근
심흉근 복직근

비율 차이가 있는 견종의 사진에 근육을 그려 넣는 연습을 해보자. 고양잇과와 마찬가지로 뼈의 돌출
부분과 근육의 연결 부분을 따라가다 보면 퍼즐처럼 내부 구조를 파악할 수 있다.

개의 주행

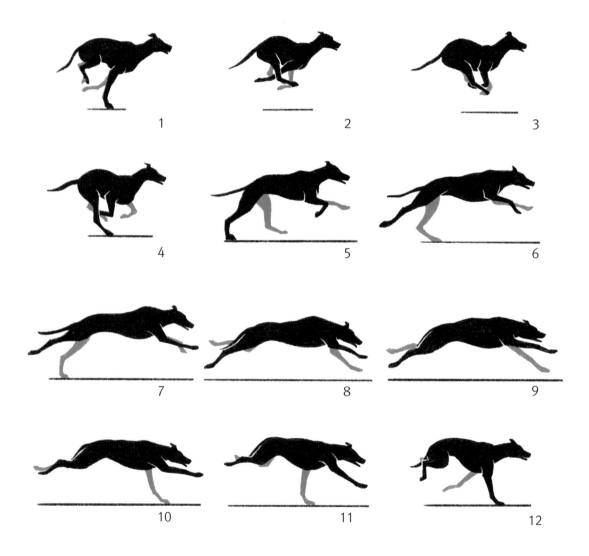

1

2

3

4

5

6

7

8

9

10

11

12

개는 주행 시 전지와 후지가 가까이 붙을 때 등뼈도 함께 구부러져 몸통이 짧아진다. 반대로 전지와 후지가 멀어질 때는 몸통을 길게 뺀다. 지면에는 발을 하나씩 접지시킨다.

Part4
포유류

미술해부학에서 가장 많이 다뤄지는 것이 말과 소 같은 사족동물이다. Part 4에서는
말과 소를 중심으로 사족동물의 형태를 비교해서 알아보겠다.

말의 골격

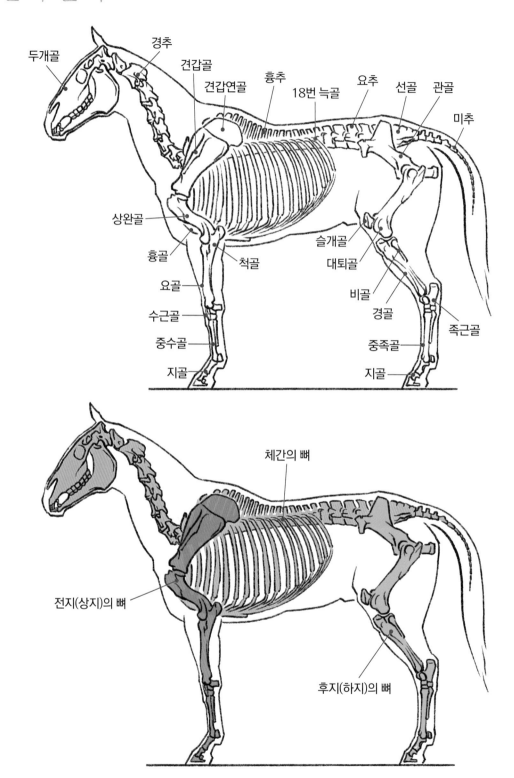

두개골
경추
견갑골
견갑연골
흉추
18번 늑골
요추
선골
관골
미추
상완골
흉골
척골
요골
수근골
중수골
지골
슬개골
대퇴골
비골
경골
족근골
중족골
지골

체간의 뼈
전지(상지)의 뼈
후지(하지)의 뼈

포유류에서 처음 설명할 동물은 말이다. 이유는 역사적으로 가장 많이 표현되어 온 동물이기 때문이다.
현대에는 보기 어렵지만, 말은 마차와 승마 등 먼 옛날부터 사람과 친밀한 관계다. 따라서 기마상처럼
회화와 조각 작품으로 많이 표현되어 왔다.

말의 근육

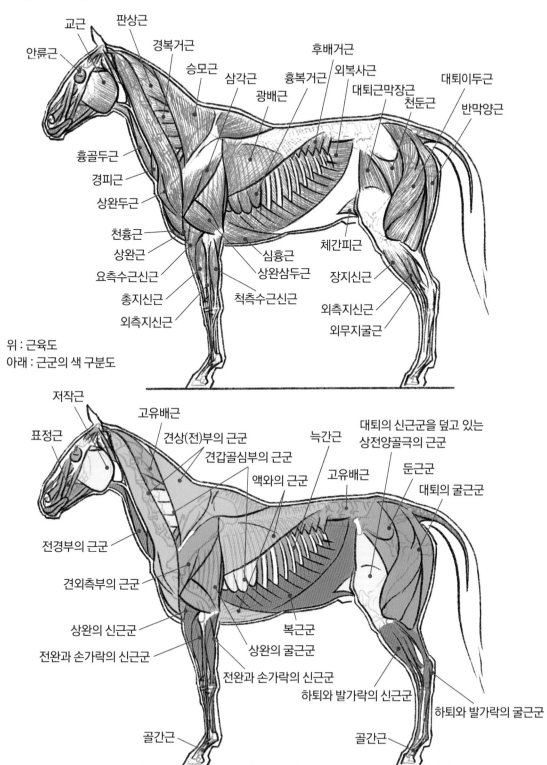

안륜근
교근
판상근
경복거근
승모근
삼각근
광배근
흉복거근
후배거근
외복사근
대퇴근막장근
천둔근
대퇴이두근
반막양근

흉골두근
경피근
상완두근
천흉근
상완근
요측수근신근
총지신근
외측지신근
심흉근
상완삼두근
척측수근신근
체간피근
장지신근
외측지신근
외무지굴근

위 : 근육도
아래 : 근군의 색 구분도

저작근
표정근
고유배근
견상(전)부의 근군
견갑골심부의 근군
액와의 근군
늑간근
고유배근
대퇴의 신근군을 덮고 있는
상전양골극의 근군
둔근군
대퇴의 굴근군

전경부의 근군
견외측부의 근군
상완의 신근군
전완과 손가락의 신근군
전완과 손가락의 신근군
상완의 굴근군
복근군
하퇴와 발가락의 신근군
하퇴와 발가락의 굴근군
골간근
골간근

말은 완전한 사족동물이므로 전지와 후지의 높이가 거의 같고, 체간 부분은 수평을 유지한다. 목은 길게 뻗어 있고, 머리가 높은 위치에 있다. 손가락은 중지를 제외한 뼈가 퇴화되어 한 개 뿐이다. 이에 따라 하퇴의 비골이 짧아졌고, 전완의 척골과 요골은 유합되었다.

말의 앞면/뒷면

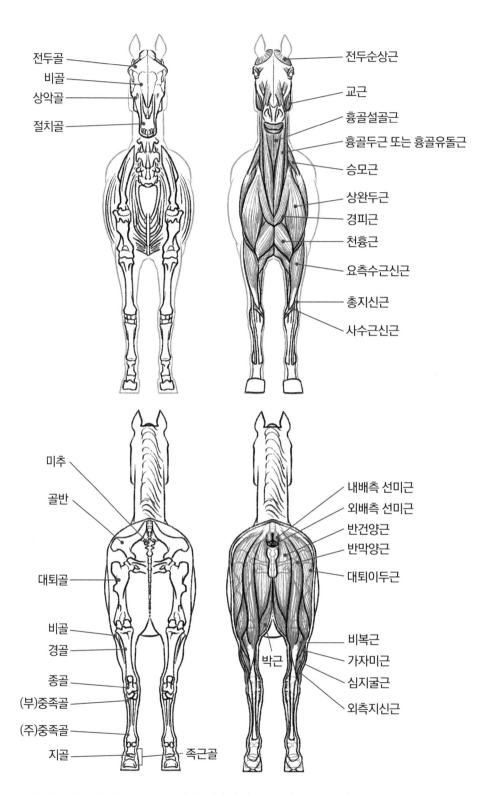

전두골
비골
상악골
절치골

전두순상근
교근
흉골설골근
흉골두근 또는 흉골유돌근
승모근
상완두근
경피근
천흉근
요측수근신근
총지신근
사수근신근

미추
골반
대퇴골
비골
경골
종골
(부)중족골
(주)중족골
지골
족근골

내배측 선미근
외배측 선미근
반건양근
반막양근
대퇴이두근
비복근
가자미근
심지굴근
외측지신근
박근

말을 앞에서 보면 머리의 폭과 다리의 폭이 거의 비슷하다. 몸통의 폭은 머리 폭의 2배 정도이다. 앞에서 보면 몸통의 윤곽이 둥글고, 뒤에서 보면 대퇴부가 수직에 가까운 모습을 하고 있다.

말의 윗면

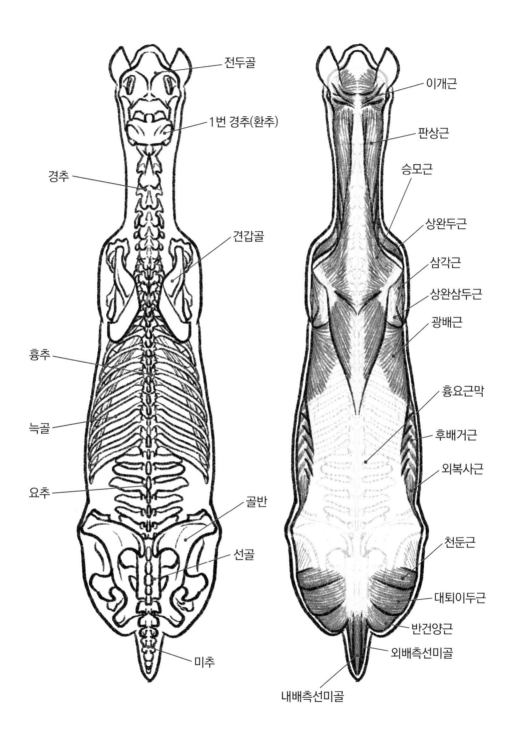

전두골

1번 경추(환추)

경추

견갑골

흉추

늑골

요추

골반

선골

미추

이개근

판상근

승모근

상완두근

삼각근

상완삼두근

광배근

흉요근막

후배거근

외복사근

천둔근

대퇴이두근

반건양근

외배측선미골

내배측선미골

Part4

포유류

말을 위에서 보면 꼬리 쪽으로 갈수록 폭이 넓어진다. 어깨 폭은 머리 폭의 대략 1.5배, 골반의 폭은 약 2배 정도이다.

말의 전지/후지

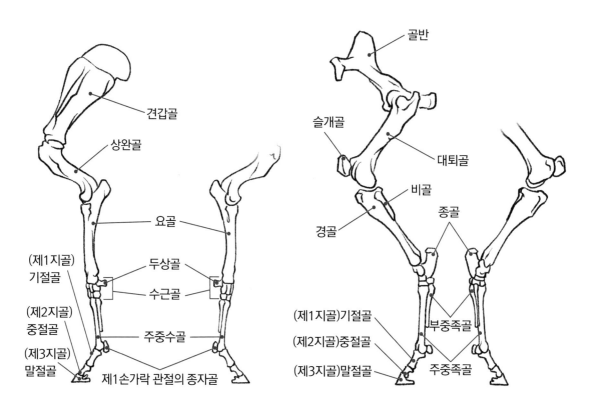

견갑골
상완골
요골
(제1지골)기절골
두상골
수근골
(제2지골)중절골
주중수골
(제3지골)말절골
제1손가락 관절의 종자골

골반
슬개골
대퇴골
비골
종골
경골
(제1지골)기절골
(제2지골)중절골
부중족골
(제3지골)말절골
주중족골

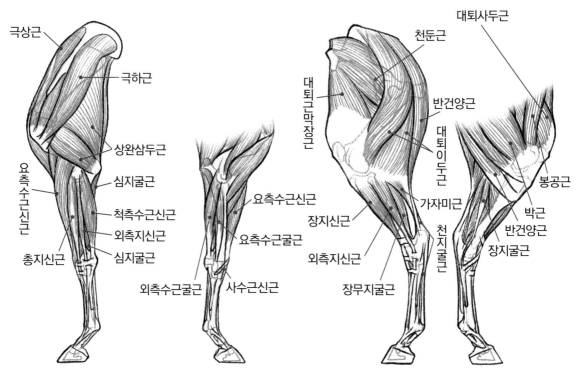

극상근
극하근
상완삼두근
심지굴근
요측수근신근
척측수근신근
외측지신근
심지굴근
총지신근
요측수근신근
요측수근굴근
외측수근굴근
사수근신근

대퇴사두근
천둔근
반건양근
대퇴근막장근
대퇴이두근
장지신근
가자미근
봉공근
박근
반건양근
장지굴근
천지굴근
외측지신근
장무지굴근

동물의 상지, 하지를 표현할 때는 내측면의 근육 배치를 살펴볼 필요가 있다. 따라서 이 책의 동물해부도에서는 상지와 하지의 내측면 해부도를 준비했다.

말의 근육 스케치

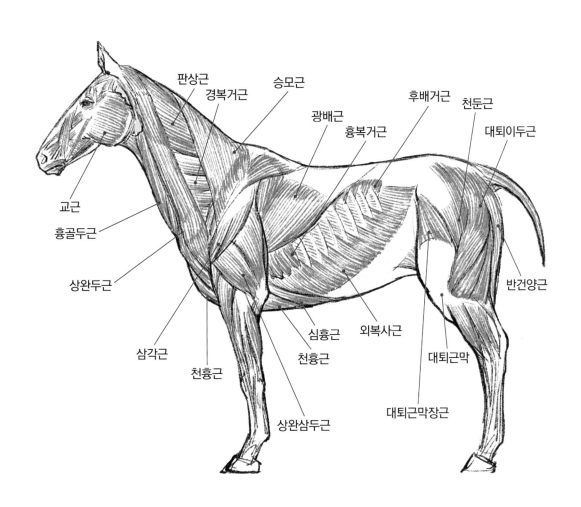

판상근
경복거근
승모근
광배근
흉복거근
후배거근
천둔근
대퇴이두근
교근
흉골두근
상완두근
삼각근
천흉근
심흉근
천흉근
외복사근
대퇴근막
상완삼두근
대퇴근막장근
반건양근

스케치 느낌으로 말의 근육도를 그렸다. 윤곽을 확인하면서 그린 다음 그 속에 외형 굴곡에 관련된 근육을 그려 넣는다. 이렇게 하면 비교적 빠르게 그릴 수 있고, 형태도 안정적이다.

사람의 척추

하늘색 = 추체
녹색 = 추궁
빨간색 = 늑골
파란색 = 횡돌기
노란색 = 관절돌기
분홍색 = 극돌기

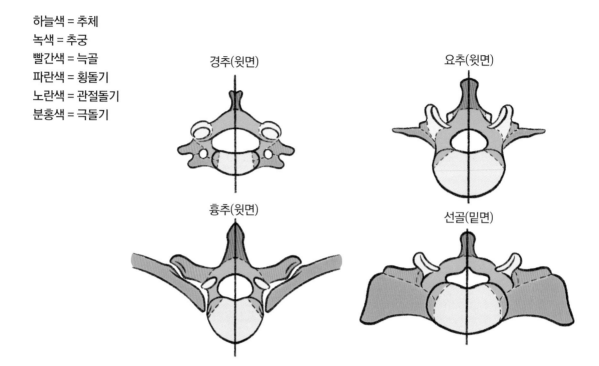

경추(윗면)

요추(윗면)

흉추(윗면)

선골(밑면)

척추와 흉곽, 추골의 구성 요소를 색으로 구분

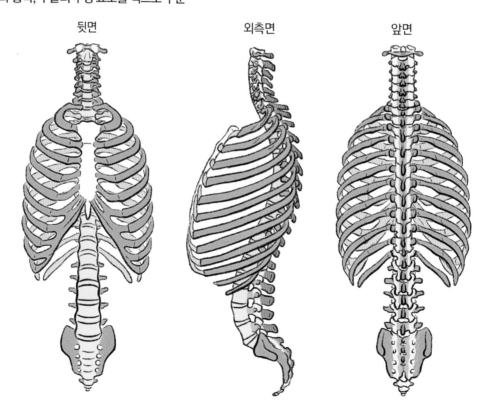

뒷면

외측면

앞면

말의 척추

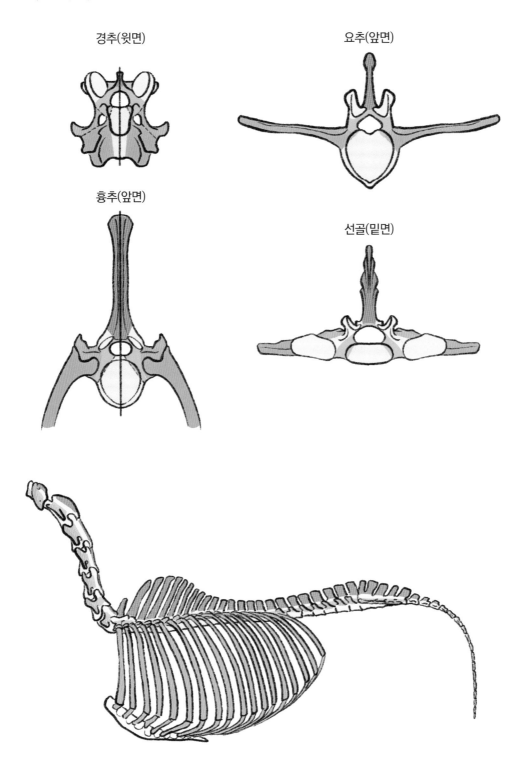

경추(윗면)

요추(앞면)

흉추(앞면)

선골(밑면)

척추를 구성하는 추골은 추골을 구성하는 각 요소가 발달되거나 위축, 유합되면서 형태가 변화된다. 이러한 변화, 즉 메타모르포제에 관련된 지식은 다른 동물의 형태를 비교할 때나 상상의 생물을 제작할 때의 단서가 된다.

사람과 말의 몸통 단면

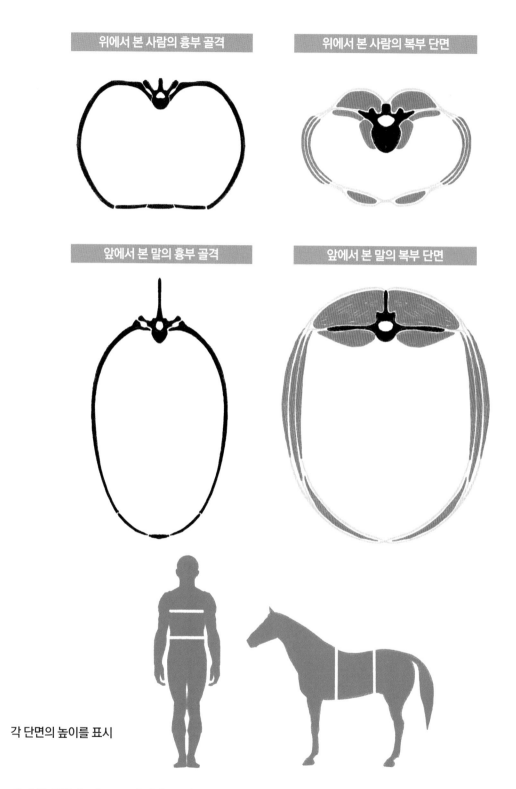

위에서 본 사람의 흉부 골격

위에서 본 사람의 복부 단면

앞에서 본 말의 흉부 골격

앞에서 본 말의 복부 단면

각 단면의 높이를 표시

사람의 몸통은 가로로 평평하고, 사족동물은 세로로 높다. 도감 등에서는 앞면과 옆면을 그린 것이 많으므로 폭과 깊이, 높이가 어느 정도인지 알아두면 좋다.

사람과 말의 다리 골격

말의 다양한 사지 골격

맨 왼쪽은 이상적인 다리, 오른쪽은 다양한 유형의 다리

전지

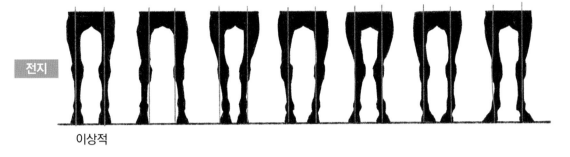

이상적

후지

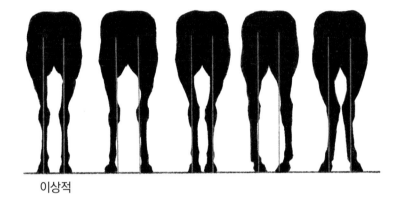

이상적

사람의 다양한 하지 골격

왼쪽부터 이상적인 다리, X다리, O다리

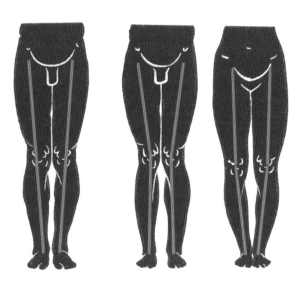

사람의 하지 골격을 살펴보면 X다리, O다리와 같은 유형들이 있는데, 말도 그렇다. 사람은 주로 무릎 관절에서 유형이 나뉘지만, 말은 발목과 발가락뼈에서도 나뉘므로 유형이 다양하다(위의 그림). 말의 상지는 어깨관절에서 손가락관절까지(사람은 고관절에서 발목관절까지) 곧게 늘어선 상태가 몸통의 하중을 잘 전달할 수 있고, 밸런스가 좋다. 일반적으로 말의 다리는 편자를 사용해 이런 상태로 보정한다.

전지/후지의 운동 방향

전지

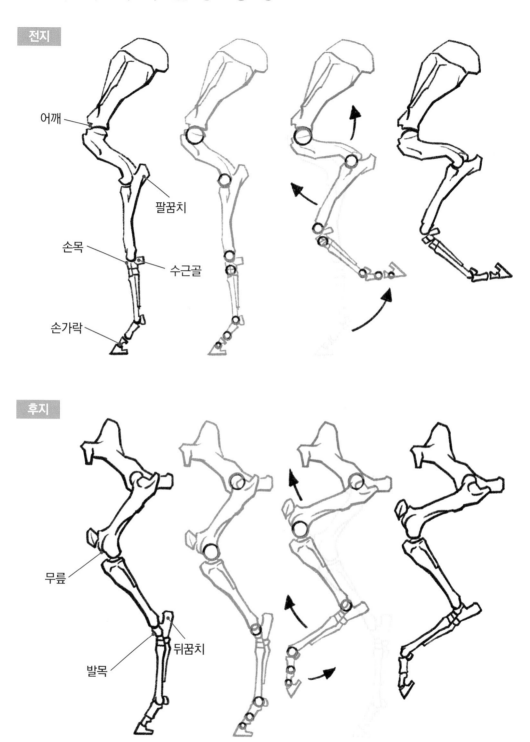

어깨

팔꿈치

손목

수근골

손가락

후지

무릎

뒤꿈치

발목

말의 전지는 주로 체중을 지탱하고, 후지는 이동할 때 추진력을 얻는 것으로 알려져 있다. 관절을 구부리는 방법은 전지는 팔꿈치가 뒤로, 손목이 앞으로 움직이고, 후지는 무릎이 앞으로, 발목은 뒤로 움직인다. 구부리는 형태는 사람과 같지만, 각 부위의 비율에 큰 차이가 있어서 관절의 위치를 알아두어야 한다.

뒷다리의 변화 모식도

지면에 붙인 후지의 중심 이동은 지면을 기준으로 원호를 그린다.

어깨 관절의 굴곡과 고관절의 신전

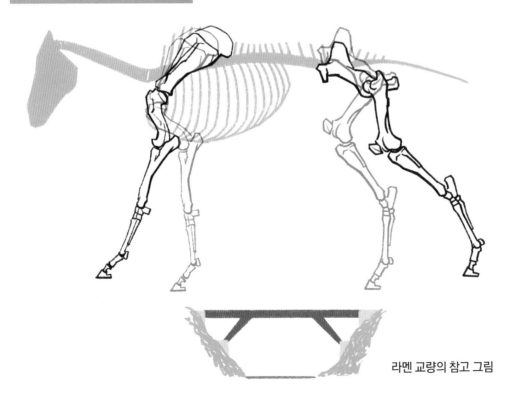

라멘 교량의 참고 그림

사지를 곧게 뻗은 포유류의 자세는 도약할 때, 몸통을 펴거나 지탱할 때 나타난다. 전지와 후지를 동시에 뻗으면 척추와 사지의 골격이 라멘(Rahmen)교량(※)과 같은 지지 구조가 된다.

※ 교량의 횡목과 다리가 한 덩어리로 되어 마치 문과 같은 형태인 것을 뜻한다. 독일어에서 유래.

말의 주행과 보행

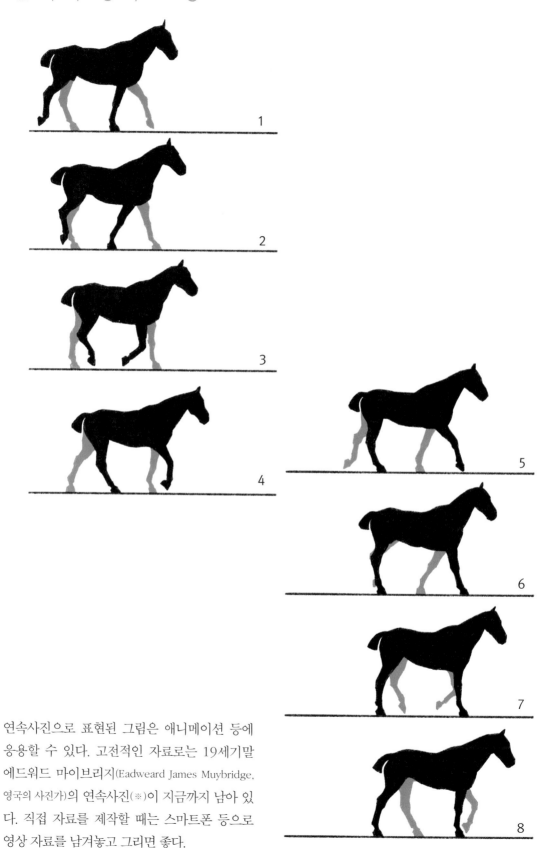

연속사진으로 표현된 그림은 애니메이션 등에 응용할 수 있다. 고전적인 자료로는 19세기말 에드워드 마이브리지(Eadweard James Muybridge, 영국의 사진가)의 연속사진(※)이 지금까지 남아 있다. 직접 자료를 제작할 때는 스마트폰 등으로 영상 자료를 남겨놓고 그리면 좋다.

※1878년, 고감도 렌즈, 고속도 셔터를 장착한 12대의 카메라를 일정한 간격으로 두고 질주하는 말의 연속사진을 촬영.

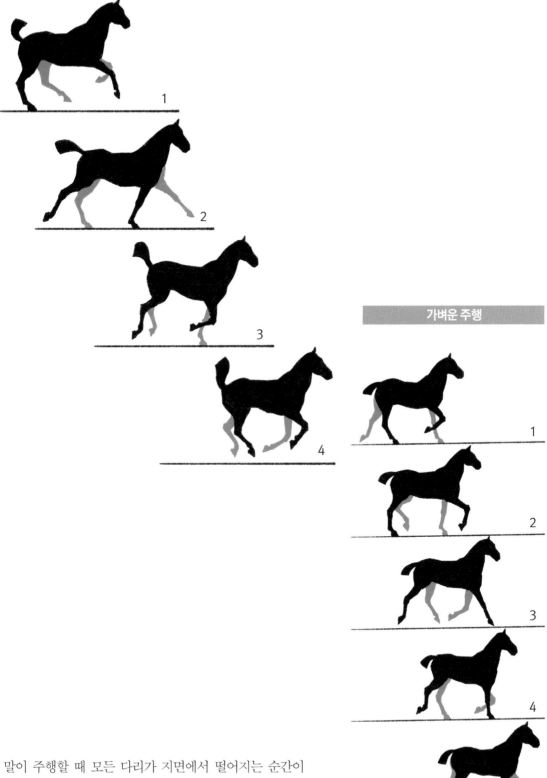

주행(갤럽)

1

2

3

4

가벼운 주행

1

2

3

4

5

말이 주행할 때 모든 다리가 지면에서 떨어지는 순간이
있다. 이는 찰나의 순간이지만, 확실하게 나타나는 특징
이니 잘 파악해두자.

Part4

포유류

소의 골격

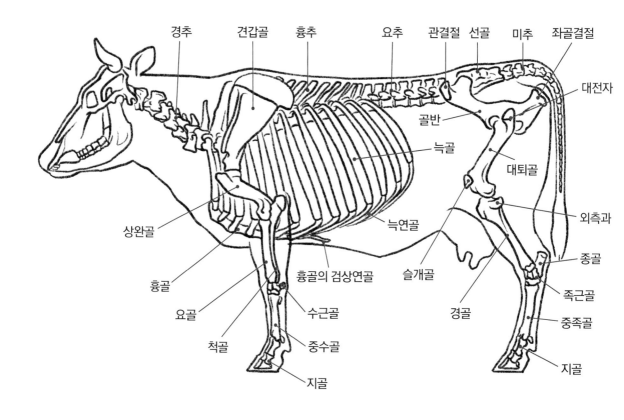

경추 견갑골 흉추 요추 관결절 선골 미추 좌골결절

대전자

골반

늑골

대퇴골

외측과

상완골

흉골 흉골의 검상연골 슬개골 종골

늑연골

요골 경골 족근골

척골 수근골 중족골

중수골 지골

지골

옆에서 본 소의 골격은 어깨 관절보다 고관절의 위치가 더 높다. 팔꿈치 관절과 무릎 관절, 손목과 발목 관절은 거의 같은 높이에 있다. 꼬리는 골반 뒤에서 수직으로 처진 탓에 엉덩이 윤곽이 사각형처럼 된다.

소의 근육

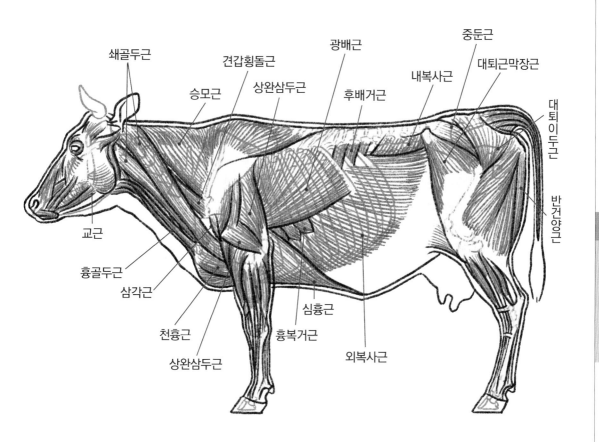

쇄골두근
승모근
견갑횡돌근
상완삼두근
광배근
후배거근
내복사근
중둔근
대퇴근막장근
대퇴이두근
반건양근

교근
흉골두근
삼각근
천흉근
상완삼두근
흉복거근
심흉근
외복사근

소는 뒷덜미에서 등으로 이어지는 라인이 거의 수평이며, 어깨와 허리 부분이 불룩하다. 목의 윤곽에는 '목젖'에 해당되는 피부가 축 처져있어 근육의 형태와 몸의 라인이 다르다. 암컷은 아랫배에 유방이 발달되어 있다.

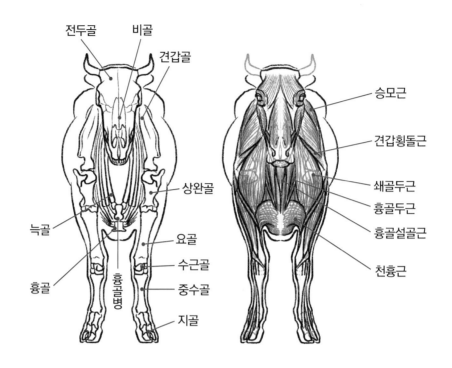

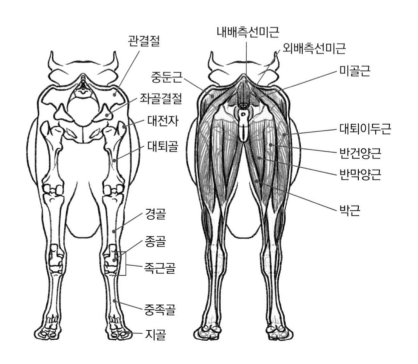

어깨와 골반의 폭은 머리 폭의 2배 정도이며, 전지는 손목 관절에서 약간 폭이 좁아진다. 후지는 대퇴골에서 지면까지의 골격이 거의 수직이다.

소의 윗면

전두골

1번 경추(환추)

환추익(횡돌기)

경추

견갑골

늑골

흉추

요추

골반

선골

대퇴골

미추

이개근

흉골두근

승모근

삼각근

광배근

후배거근

흉요근막

중둔근

대퇴근막장근

대퇴이두근

미골근

내배측선미근

외배측선미근

목은 폭이 좁고 어깨로 이어지는 부분이 크게 돌출된다. 배의 폭은 어깨와 골반의 폭보다 넓고 타원형이다.

포유류

소의 전지/후지

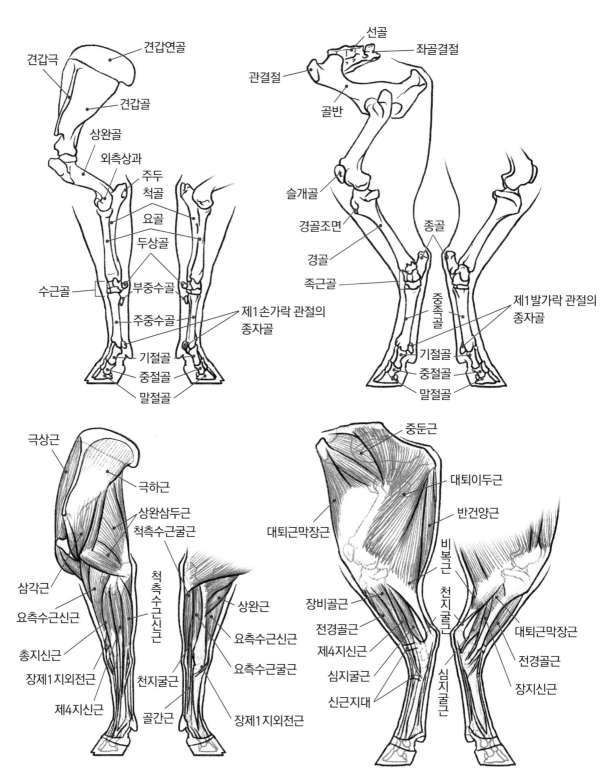

견갑연골
견갑극
견갑골
상완골
외측상과
주두
척골
요골
두상골
수근골
부중수골
주중수골
제1손가락 관절의 종자골
기절골
중절골
말절골

선골
좌골결절
관결절
골반
슬개골
경골조면
경골
족근골
종골
중족골
제1발가락 관절의 종자골
기절골
중절골
말절골

극상근
극하근
상완삼두근
척측수근굴근
삼각근
요측수근신근
총지신근
장제1지외전근
제4지신근
척측수근신근
천지굴근
골간근
상완근
요측수근신근
요측수근굴근
장제1지외전근

중둔근
대퇴이두근
반건양근
대퇴근막장근
비복근
천지굴근
장비골근
전경골근
제4지신근
심지굴근
신근지대
심지굴근
대퇴근막장근
전경골근
장지신근

소는 지면에 닿는 손가락이 2개(중지와 약지)이고, 각 손가락에 대응하는 뼈와 근육이 있다. 말은 외손가락(중지)만 닿는다. 동물의 사지 근육은 손가락 개수에 대응하여 변화되었기 때문에 손가락의 개수도 의식하면 좋다.

소의 근육 스케치

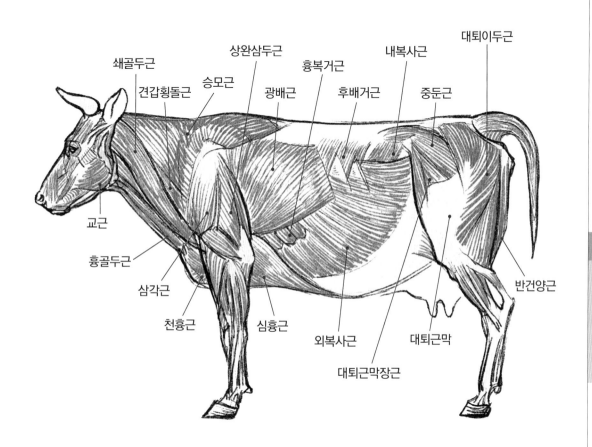

소의 근육을 그린 해부도. 말과 마찬가지로 윤곽을 그린 다음 그 속에 표면 굴곡에 영향을 미치는 근육을 그려나가면 쉽게 표현할 수 있다.

항인대

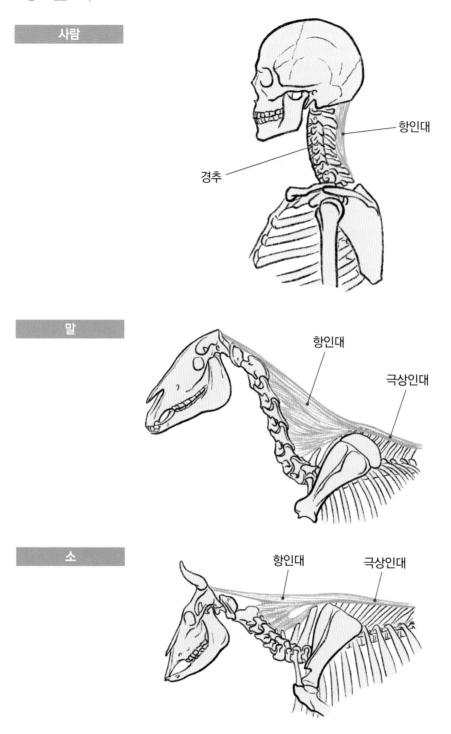

사람

항인대

경추

말

항인대

극상인대

소

항인대 극상인대

항인대(위의 그림에서 노란색 부분)는 두개골에서 경추 하단까지 이어지는 인대로 목덜미 윤곽에 영향을 준다. 사족동물은 무거운 머리를 지탱할 수 있도록 항인대가 발달되었다. 그에 반해 사람은 직립보행을 하면서 척추로 머리를 지탱하는 구조이기 때문에 항인대가 거의 발달되지 않았다.

기린의 근육 스케치

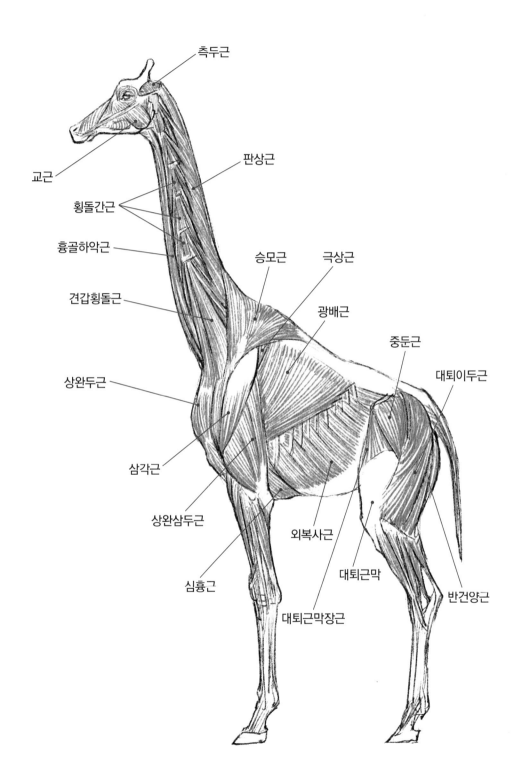

측두근

교근

판상근

횡돌간근

흉골하악근

견갑횡돌근

승모근

극상근

광배근

중둔근

대퇴이두근

상완두근

삼각근

상완삼두근

외복사근

대퇴근막

반건양근

심흉근

대퇴근막장근

포유류

기린은 목이 길기 때문에 목의 근육 배치가 다른 동물과 다르다. 목의 측면을 보면 머리와 목을 잇는 흉쇄유돌근과 같은 근육이 보이지 않는다는 것을 알 수 있다.

돼지, 코끼리의 근육 스케치

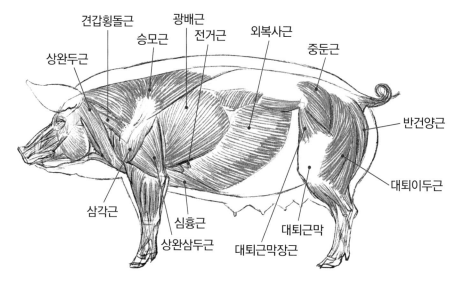

견갑횡돌근
승모근
광배근
전거근
외복사근
중둔근
상완두근
상완두근
반건양근
상완두근
대퇴이두근
삼각근
심흉근
대퇴근막
상완삼두근
대퇴근막장근

돼지는 몸통 부분의 피하지방층이 두껍다. 따라서 사지를 제외하면 몸의 윤곽에 굴곡이 거의 없고 완만한 편이다. 꼬리는 유전에 의해 둥글게 말린 것과 아래로 처진 것이 있다.

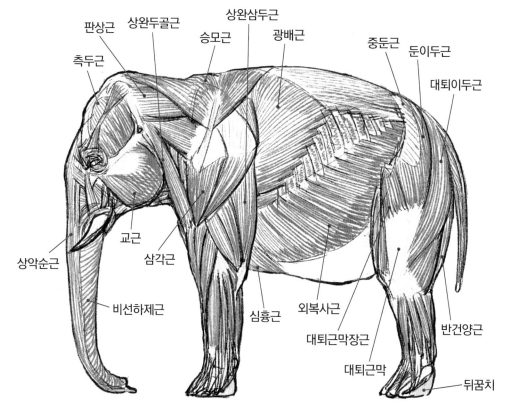

판상근
상완두골근
상완삼두근
측두근
승모근
광배근
중둔근
둔이두근
대퇴이두근
교근
상악순근
삼각근
비선하제근
심흉근
외복사근
반건양근
대퇴근막장근
대퇴근막
뒤꿈치

코끼리의 근육 배치는 긴 코 부분을 제외하면 다른 사족동물과 비슷하다. 긴 코의 근육은 장축 방향의 상악순근과 수평 방향의 비선하제근(협근)으로 이루어져 있다. 뒤꿈치에는 두꺼운 지방 쿠션(노란색 부분)이 있어 굽이 있는 구두를 신은 듯한 형태다.

사슴, 불곰의 근육 스케치

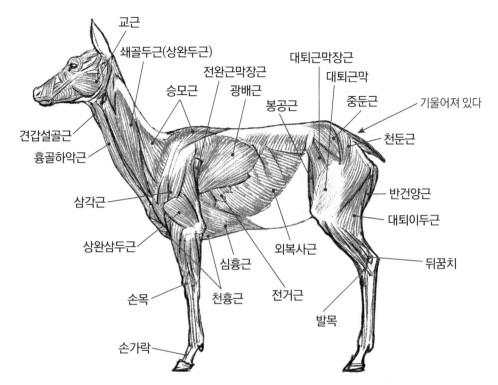

교근
쇄골두근(상완두근)
전완근막장근
승모근
광배근
봉공근
대퇴근막장근
대퇴근막
중둔근
기울어져 있다
천둔근
견갑설골근
흉골하악근
삼각근
상완삼두근
심흉근
외복사근
반건양근
대퇴이두근
뒤꿈치
손목
천흉근
전거근
발목
손가락

사슴은 목을 움츠렸다가 다시 뻗을 수 있다. 또한 손목에서 손가락, 뒤꿈치에서 발가락까지의 길이가 긴 편이다. 엉덩이는 약간 기울어져 있고, 꼬리가 짧다. 손가락은 2개다.

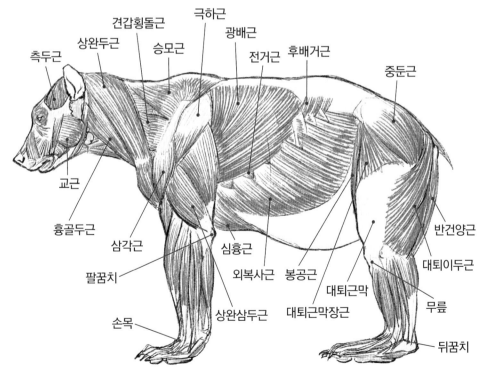

측두근
상완두근
견갑횡돌근
승모근
극하근
광배근
전거근
후배거근
중둔근
교근
흉골두근
삼각근
팔꿈치
심흉근
외복사근
봉공근
대퇴근막
대퇴근막장근
반건양근
대퇴이두근
무릎
뒤꿈치
손목
상완삼두근

곰은 뒤꿈치를 지면에 완전히 붙이고 걷는다. 팔꿈치에서 손목, 무릎에서 뒤꿈치까지의 길이가 길다. 전완과 하퇴의 굵기가 비슷하다. 팔꿈치가 무릎보다 높다.

다양한 동물의 척추

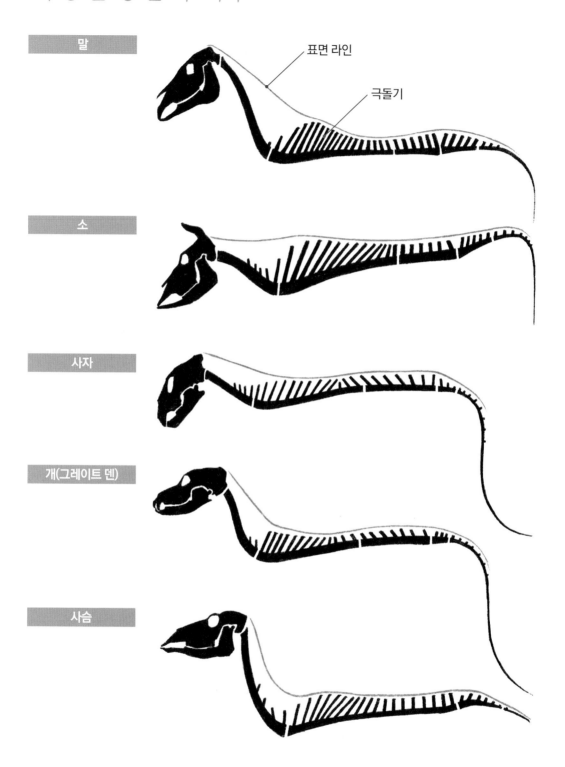

말

표면 라인

극돌기

소

사자

개(그레이트 덴)

사슴

척추 위쪽으로 돌출되어 있는 돌기를 극돌기라고 한다. 이 돌기는 가슴에서 꼬리까지의 몸통 라인에 영향을 준다. 각 추골에 붙어 있고, 부위에 따라 길이 차이가 있다. 돌기의 간격이 좁으면 가동 범위가 좁아져 거의 움직일 수 없다. 반대로 간격이 넓으면 가동 범위가 넓어져 잘 움직일 수 있다.

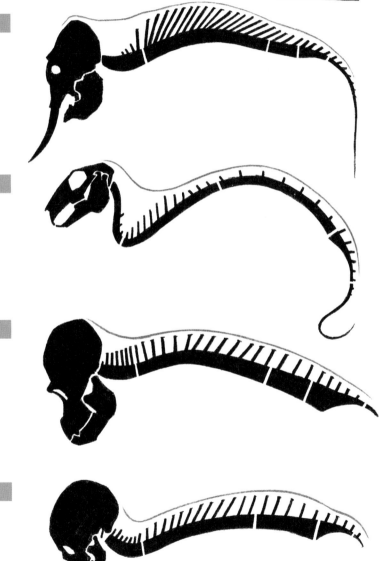

캥거루

아시아 코끼리

토끼

침팬지

사람

목과 목덜미 라인은 각 종마다 차이가 크다. 추골의 극돌기는 목의 윤곽에 영향을 주지 않는다. 주로 목의 윤곽에 영향을 주는 부분으로는 항인대(102p)가 있다.

동물의 척추 비율 비교

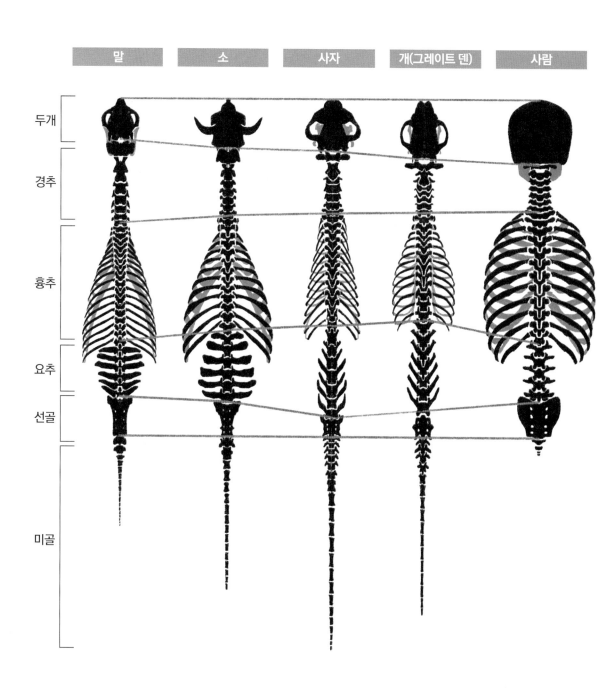

다양한 동물의 척추 비율을 비교해 보면 체형의 폭이나 길이 차이가 명확해진다. 비율의 차이를 알면 생물의 체형에 대한 이해를 높이는데 도움이 된다.

다양한 두개골

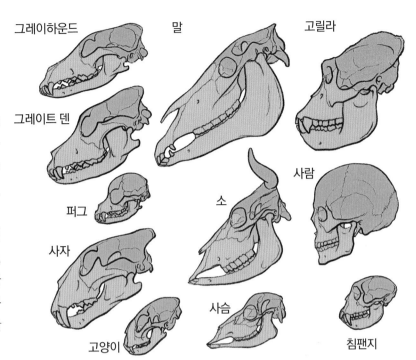

그레이하운드
말
고릴라
그레이트 덴
퍼그
사람
사자
소
고양이
사슴
침팬지

두개골의 형태는 주로 뇌를 수용하는 뇌두개(오렌지색)와 얼굴의 안면을 구성하는 안면두개(파란색)의 발달 정도에 따라 변한다.

사람(오른쪽 중단 끝)은 뇌두개가 특히 발달됐지만, 안면두개는 퇴화됐다. 반면 말(중앙 상단)은 안면두개가 전방으로 크게 발달되어 있다.

사람과 말의 두개골 비교

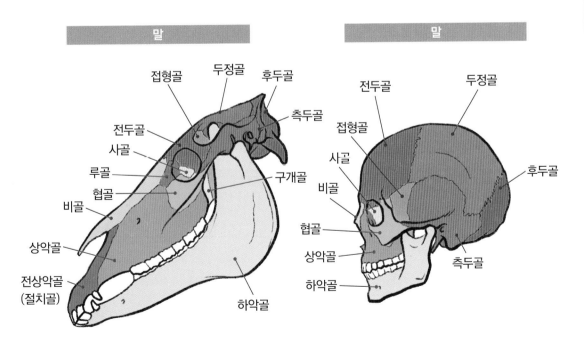

말

접형골
두정골
후두골
측두골
전두골
사골
루골
구개골
협골
비골
상악골
전상악골 (절치골)
하악골

말

전두골
두정골
접형골
사골
후두골
비골
협골
상악골
측두골
하악골

사람과 말의 두개골을 놓고 같은 부분의 뼈를 색으로 구분했다. 여기서 볼 수 있는 대표적인 차이로는 전상악골(절치골)이 있다. 이 부분은 사람에게는 없지만(상악골에 유합되었다) 말 등의 사족동물에는 존재한다.

포유류의 경추 개수

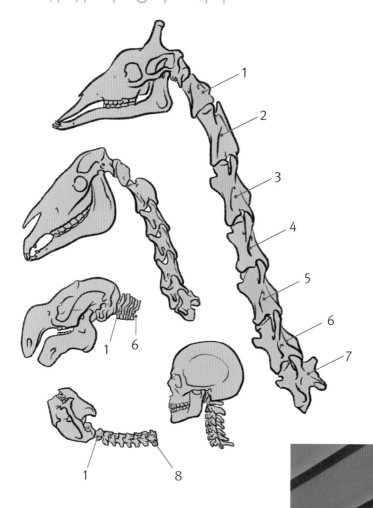

포유류의 경추 개수는 7개로 일정하다고 알려져 있다. 그러나 이는 일반적인 수치이고, 예외적인 존재도 있다.

나무늘보는 8~10개, 듀공은 6개다. 또한 드물지만 경추의 개수가 6개나 8개인 사람도 있다.

사슴뿔의 성장 법칙

옆에서 본 뿔의 성장 방식

왼쪽부터 1살, 2살, 3살, 4살(꽃사슴)

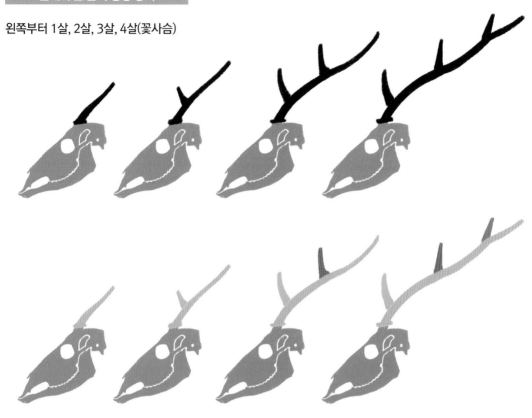

앞에서 본 뿔의 성장 방식

왼쪽부터 1살, 2살, 3살, 4살(꽃사슴)

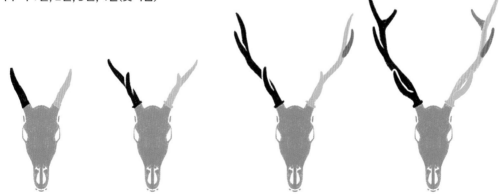

Part4

포유류

사슴의 뿔은 1년 단위로 자라며, 성장과 함께 길어지고 뿔의 분기도 늘어난다. 2년차에 첫 분기(녹색)가 나타나고, 3년차에 오렌지색, 4년차에 파란색이 추가된다. 5년차 이후에는 분기 패턴이 종과 개체에 따라 다르지만, 녹색과 파란색 가지에 여러 개의 분기가 추가된다.

뿔이 돋는 위치

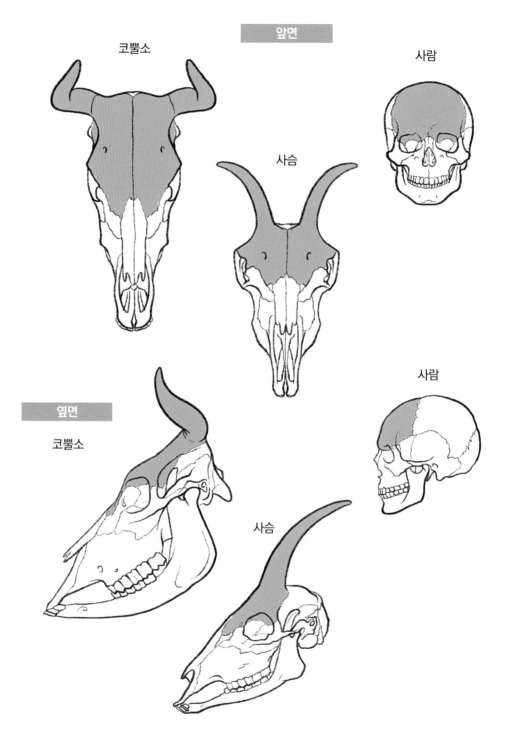

앞면

코뿔소

사슴

사람

옆면

코뿔소

사슴

사람

동물의 뿔이 돋는 위치는 전두골의 뒤쪽 부분이다. 참고로 외뿔고래는 예외적으로 절치가 발달되어 뿔처럼 변한 경우다. 뿔은 대개 좌우 한 쌍으로 자라며, 속까지 뼈로 채워진 것과 사슴처럼 토대 부분까지만 뼈인 것이 있다. 비슷한 예로 코뿔소의 뿔은 케라틴(피부와 손톱, 머리카락과 같은 재질)으로 이루어져 있다. 전두골은 사람의 이마에 해당하므로, 만약 도깨비와 같은 인간형 공상생물의 뿔을 그린다면 이마에 그려 넣는 것이 해부학적으로 적합하다고 볼 수 있다.

손가락 개수

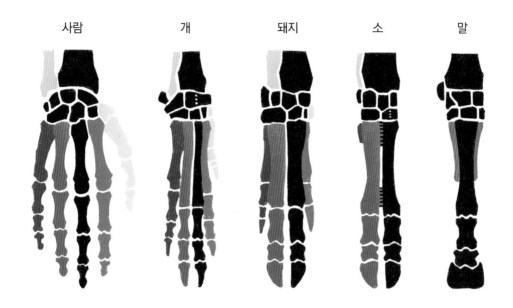

| 사람 | 개 | 돼지 | 소 | 말 |

하늘색 = 엄지(제1손가락), 파란색 = 검지(제2손가락), 검은색 = 중지(제3손가락), 오렌지색 = 약지(제4손가락),
빨간색 = 소지(제5손가락)

홀수 손가락과 짝수 손가락의 퇴화

조류의 손가락

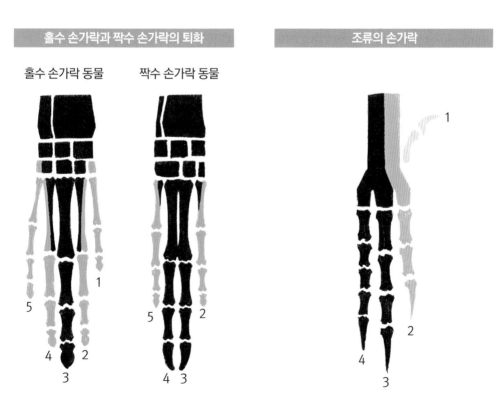

홀수 손가락 동물 짝수 손가락 동물

위의 그림처럼 엄지와 소지부터 퇴화되어 중수골의 일부만 남는다.
조류는 엄지 쪽(1, 2)부터 퇴화된다.

사람과 사족동물의 팔다리 골격 비교

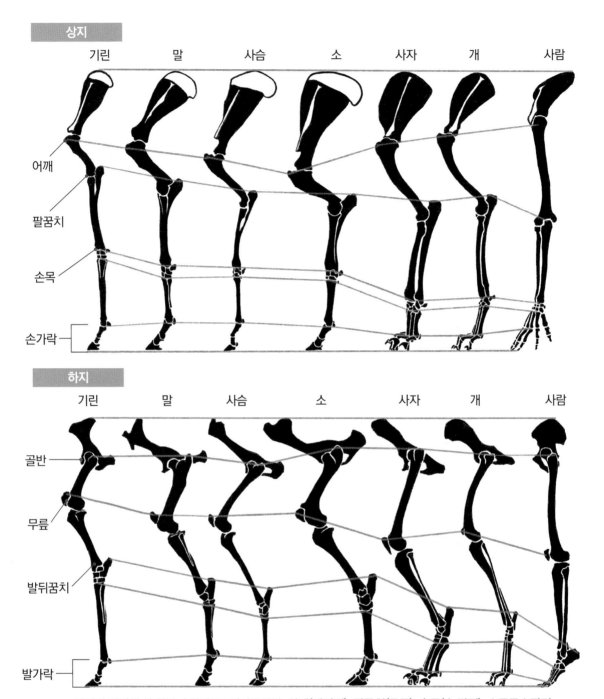

상지의 빨간색 선 위부터 차례로 : 견갑골상단, 어깨(대결절), 팔꿈치(주두), 손목(손 관절), 수근중수관절, 손가락 연결 부위(중수지절관절), 지면

하지의 빨간색 선 위부터 차례로 : 골반 상단, 대전자, 무릎(슬개골), 뒤꿈치(종골융기), 족저중족관절, 발가락 연결 부위(중족지절관절), 지면

사족동물은 사람에 비해 팔꿈치와 무릎, 손목과 발목의 높이가 높은 편이다. 그리고 상완과 대퇴의 뼈는 곧게 뻗지 않고 기울어진다. 사족동물의 사지 골격 중에서 비교적 직선으로 배열되어 있는 것은 기린이다.

동물을 관찰하고 스케치하자

지식이 어느 정도 쌓였다면 실제 동물을 그려보자. 살아 움직이는 것을 보고 그리거나 사진을 모작해도 상관없다. 작품 스타일에 맞는 제작 방식을 선택하면 된다. 지금까지의 내용을 떠올려보면 겉으로 드러난 몸의 굴곡이 어떤 구조인지 대략적으로 이해할 수 있을 것이다.

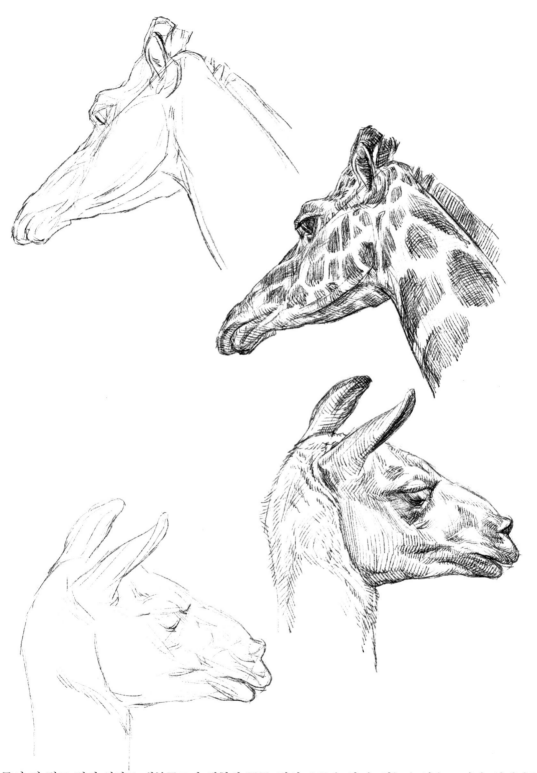

몸이 긴 털로 덮여 있어도 내부구조나 체형의 굴곡, 털의 흐름을 알 수 있는 능선을 그리면, 입체감을 표현할 수 있다. 채색 표현(스케치 같은 선으로 표현하지 않는 방식)을 할 때도 형태와 음영에 볼륨을 나타내면 입체감을 표현할 수 있다.

Part 5

조류·파충류·양서류·어류

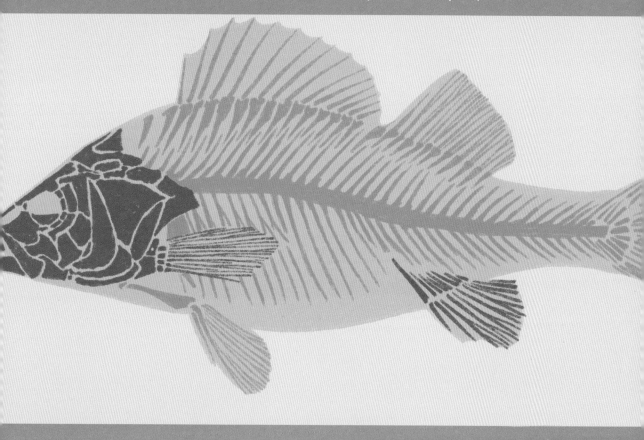

파충류와 양서류, 어류, 조류 등은 미술작품에서 꽤 많이 표현되고 있음에도 불구하고 미술해부학 책에서는 거의 찾아보기 어렵다. 아마도 겉으로 드러난 형태를 관찰한 정보만으로도 충분히 표현할 수 있다고 판단했기 때문일 것이다. Part 5에서는 포유류 외의 척추동물의 내부 구조를 살펴보고 어떤 특징이 있는지 알아보겠다.

조류의 골격과 실루엣

조류는 약 1만종이 있으며 크기와 각 부위의 비율이 다양하다.
각 골격과 형태는 생태환경이나 행동과 깊이 관련되어 있다.

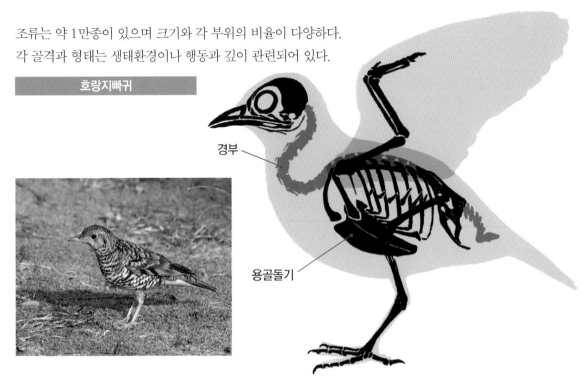

호랑지빠귀

경부

용골돌기

참새목은 세계 중부에 넓게 분포되어 있고, 사람에게 가장 친숙한 조류 중 하나다. 밤중에 가느다란 소리로 운다고 알려져 있는 호랑지빠귀는 참새목에 속하며, 몸길이는 30cm 정도이다. 대부분 조류의 목 골격은 S자로 구부러져 있는 형태이며, 그림으로 표현할 때는 실제보다 길게 그리는 편이다.

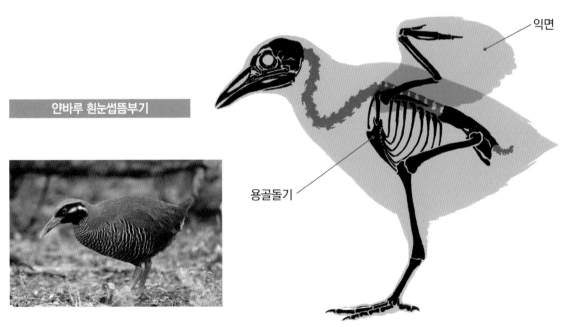

익면

얀바루 흰눈썹뜸부기

용골돌기

조류 중에는 비행능력보다 주행이나 수영능력이 더 발달된 종이 있는데, 얀바루 흰눈썹뜸부기가 이에 속한다. 이 새는 거의 비행하지 않기 때문에 날개를 움직이는 근육이 붙어있는 뼈(용골돌기)가 작은편이 며, 날개뼈와 꽁지깃도 짧다.

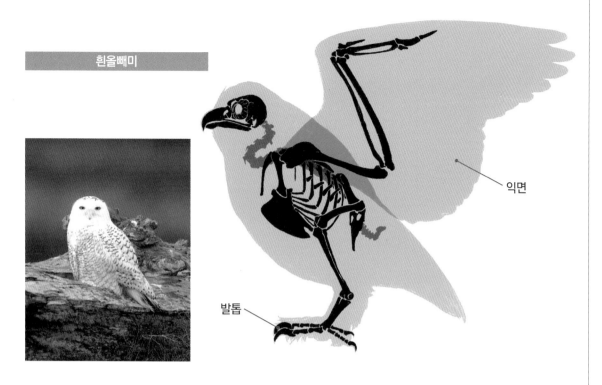

흰올빼미

익면

발톱

매나 올빼미 같은 맹금류는 강함, 빠름, 높은 지능을 상징하는 조류다. 그 중 흰올빼미는 북극권 한랭지역에 서식하는 맹금류의 일종으로서 공기를 머금은 깃털층이 두껍고, 발가락 끝까지 깃털이 자란다. 발로 사냥감을 누를 수 있는 멋진 갈고리 모양의 발톱이 있으며, 두껍고 긴 다리를 갖고 있다. 또한 큰 날개로 바람을 탈 수 있어 활공 능력이 좋고, 팔의 뼈도 길다.

상완골을 접었을 때의 팔 골격 차이

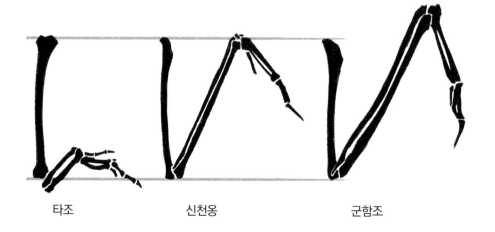

타조 신천옹 군함조

비행능력에 따라 팔뼈의 길이가 달라진다. 팔뼈의 길이가 긴 종은 날개도 크다.

※ d'Esterno, Ferdinand-Charles-Philippe.(1805-1883), 조류학자

조류 몸의 구분

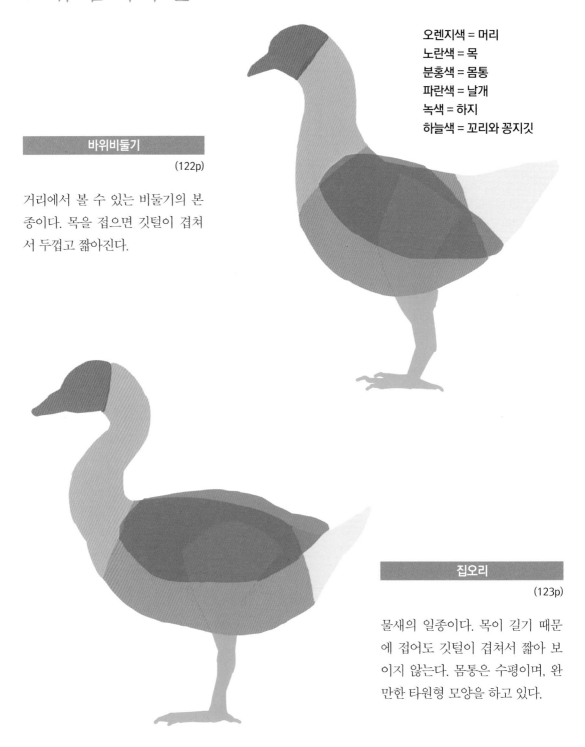

오렌지색 = 머리
노란색 = 목
분홍색 = 몸통
파란색 = 날개
녹색 = 하지
하늘색 = 꼬리와 꽁지깃

바위비둘기

(122p)

거리에서 볼 수 있는 비둘기의 본
종이다. 목을 접으면 깃털이 겹쳐
서 두껍고 짧아진다.

집오리

(123p)

물새의 일종이다. 목이 길기 때문
에 접어도 깃털이 겹쳐서 짧아 보
이지 않는다. 몸통은 수평이며, 완
만한 타원형 모양을 하고 있다.

조류는 사람 등의 포유류처럼 골격을 엄격하게 구분하지 않는다. 상지대와 하지대의 뼈가 몸통의 뼈와
유합되어 있기 때문이다. 이 책에서는 상지와 하지의 범위를 색으로 구분했다.

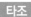

타조

(125p)

대형 조류로 머리가 작고 목이 길다. 몸통은 크고, 비행능력이 거의 없어 날개가 짧다. 다리는 목 만큼이나 굵고 긴 편이다.

무릎

매

매와 독수리는 몸의 크기로 구별된다. 매는 날개와 꽁지깃이 크고, 몸통이 작다. 다리는 무릎 아래까지 깃털로 덮여 있기 때문에 피부가 가려진다.

바위비둘기의 골격

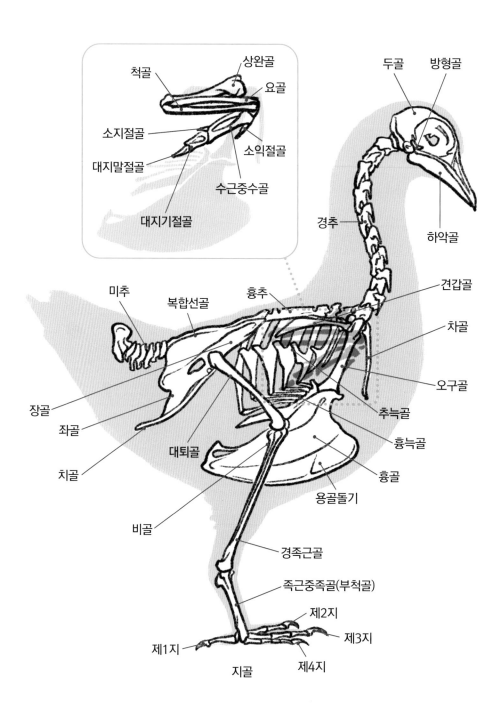

척골 · 상완골 · 요골 · 소지절골 · 소익절골 · 대지말절골 · 수근중수골 · 대지기절골

두골 · 방형골 · 경추 · 하악골 · 견갑골 · 차골 · 오구골

미추 · 흉추 · 복합선골 · 추늑골 · 흉늑골 · 흉골 · 용골돌기

장골 · 좌골 · 치골 · 대퇴골 · 비골

경족근골 · 족근중족골(부척골) · 제2지 · 제3지 · 제1지 · 지골 · 제4지

거리에서 볼 수 있는 비둘기의 골격이다. 조류 골격도와 골격 모형은 이해하기 쉽도록 실제보다 목을 길게 뻗은 형태로 그리고, 몸통은 수평에 가깝게 표현한다. 실물을 관찰하면 대부분 목을 움츠리고, 몸통은 기울이고 있으며 꽁지깃이 지면에 닿을 정도로 낮은 자세를 하고 있다.

집오리의 골격

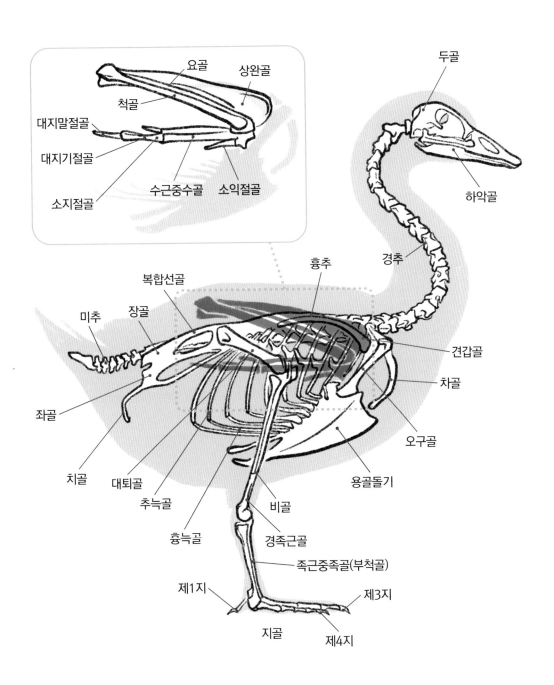

요골
척골
상완골
대지말절골
대지기절골
소지절골
수근중수골
소익절골

두골
하악골
경추
흉추
복합선골
장골
미추
견갑골
좌골
차골
치골
대퇴골
오구골
추늑골
용골돌기
흉늑골
비골
경족근골
족근중족골(부척골)
제1지
제3지
지골
제4지

집오리는 물새의 일종이며, 발가락 사이에 물갈퀴가 있다. 몸통은 거의 수평이고, 꽁지깃은 위로 솟구친 형태다.

독수리의 골격

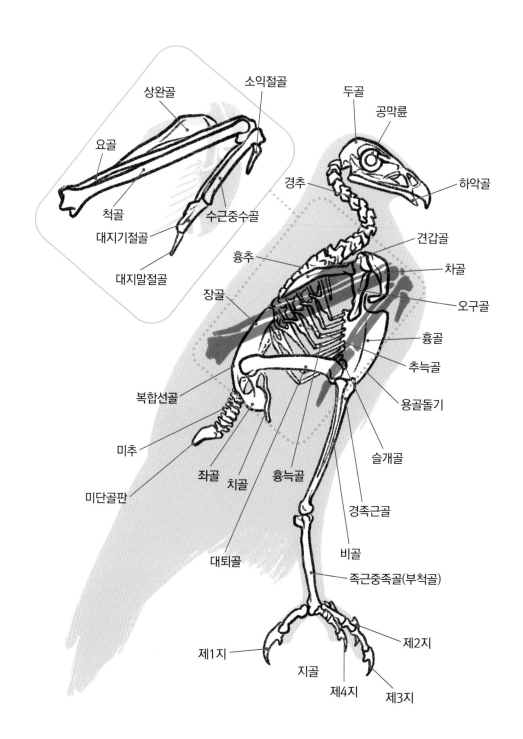

상완골
소익절골
요골
척골
대지기절골
수근중수골
대지말절골

두골
공막륜
경추
하악골
흉추
견갑골
차골
오구골
장골
흉골
추늑골
복합선골
용골돌기
미추
슬개골
좌골
치골
흉늑골
경족근골
미단골판
비골
대퇴골
족근중족골(부척골)
제2지
제1지
지골
제4지
제3지

독수리가 정지 상태일 때는 몸통이 뒤로 기울어지며, 꽁지깃이 발끝보다 아래로 내려간다. 두개골에 비해 안와가 크고 공막륜 포함되어 있다. 공막륜은 공막(흰자위 부분)을 보강하는 골성 구조로 어류, 파충류, 조류 등의 척추동물에게서 볼 수 있다. 이 책의 다른 조류 그림에는 표현하지 않았지만, 원래는 각각 존재한다.

타조의 골격

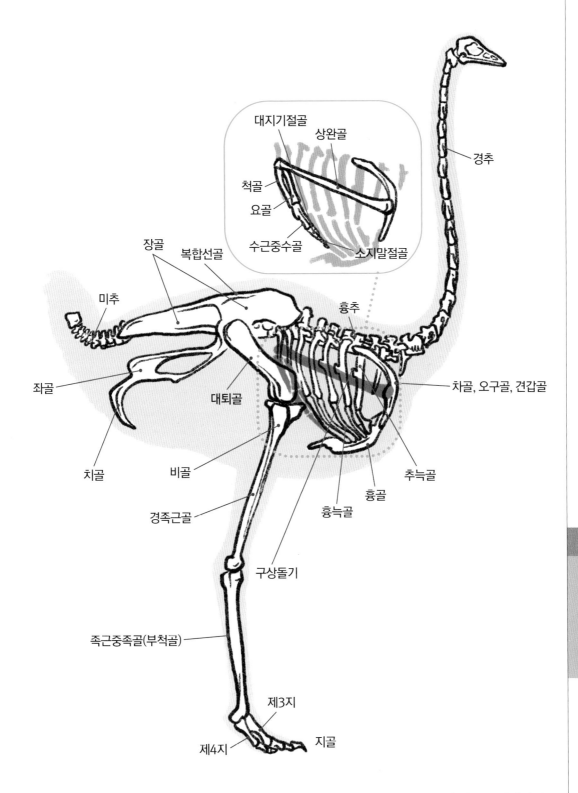

대지기절골
상완골
척골
요골
수근중수골
소지말절골
경추
장골
복합선골
미추
흉추
좌골
차골, 오구골, 견갑골
대퇴골
치골
비골
추늑골
흉골
흉늑골
경족근골
구상돌기
족근중족골(부척골)
제3지
제4지
지골

팔이 짧은 대형 조류인 타조는 비행능력이 없고, 발가락은 2개이다. 같은 대형 조류인 에뮤는 발가락이 3개이다. 몸집이 큰 조류는 대부분 머리가 작다.

날개의 종류

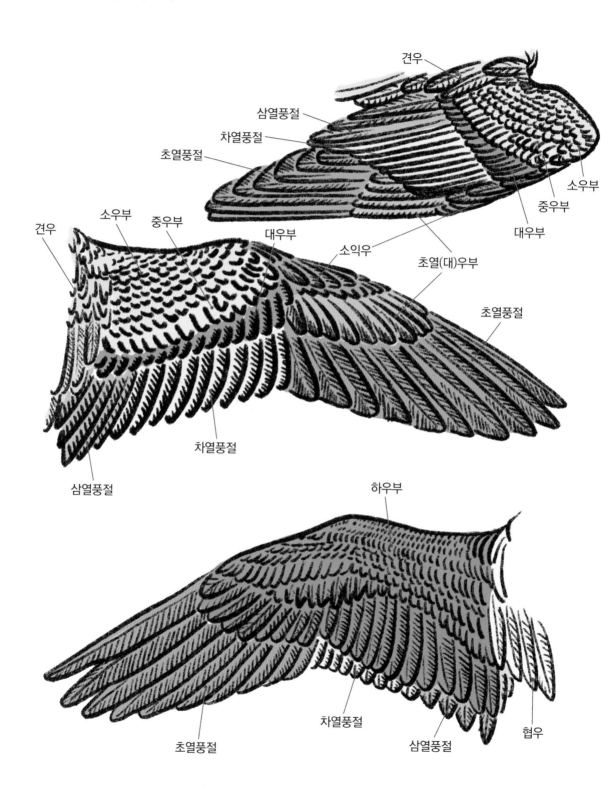

견우

삼열풍절
차열풍절
초열풍절

소우부
중우부
대우부
소익우
초열(대)우부
초열풍절

견우
소우부 중우부
대우부

차열풍절

삼열풍절

하우부

초열풍절
차열풍절
삼열풍절
협우

소우부
중우부
대우부

조류의 날개는 깃털의 형태와 위치로 분류된다. 하단이나 바깥쪽으로 갈수록 깃털이 길고 커지며, 몸통 쪽으로 갈수록 짧고 작아진다.

맹금류(매)의 날개

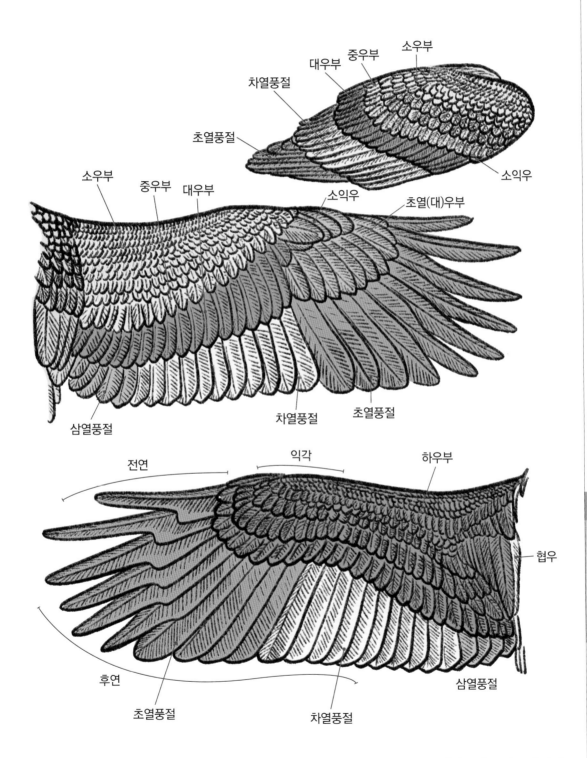

소우부
중우부
대우부
차열풍절
초열풍절
소익우

소우부
중우부
대우부
소익우
초열(대)우부

삼열풍절
차열풍절
초열풍절

전연
익각
하우부

협우

후연
초열풍절
차열풍절
삼열풍절

맹금류는 칼깃(풍절우)이 발달되었고, 날개의 가장자리 길이가 가지런하다. 가장 바깥쪽의 초열풍절 사이
에는 빈틈이 생긴다.

악어의 골격과 파충류의 보행

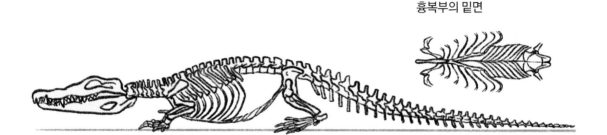

흉복부의 밑면

악어와 같은 파충류는 전지와 후지가 몸통의 앞쪽으로 뻗어 있어, 사람이 팔굽혀펴기 자세를 한 것과 비슷하다. 악어의 전지와 후지는 충분히 발달되지 않아서 육상에서 장시간 이동하거나 몸을 지탱하는 데 적합하지 않다. 멈춰있을 때는 배를 지면에 붙인다.

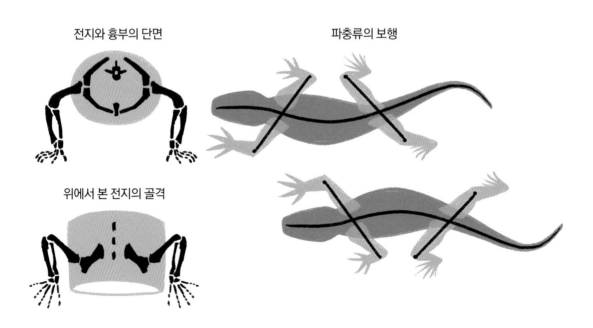

전지와 흉부의 단면

위에서 본 전지의 골격

파충류의 보행

파충류의 보행은 전방을 향해 몸을 좌우 교대로 구부리는 형태로 이루어진다. 몸을 옆으로 구부리면 길어진 쪽에서는 전지가, 짧아진 쪽에서는 후지가 앞으로 나온다. 이것을 반복해 전진한다.

악어의 치열

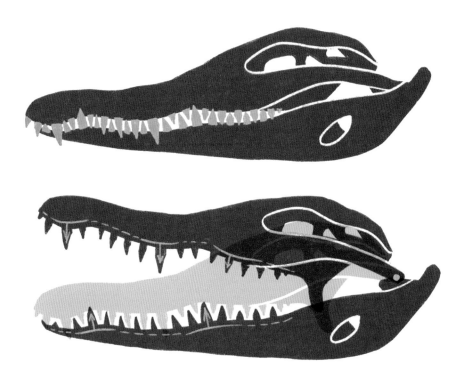

멧돼지의 치열

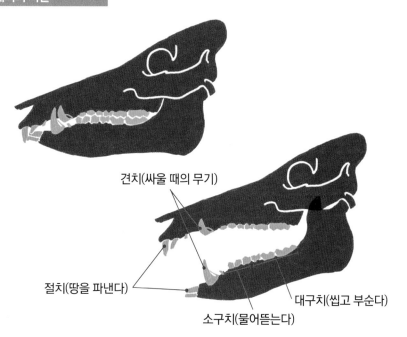

견치(싸울 때의 무기)

절치(땅을 파낸다)

소구치(물어뜯는다)

대구치(씹고 부순다)

악어의 이빨은 육식공룡처럼 끝이 뾰족하다. 상상의 동물인 드래곤의 머리는 악어의 형상을 참고해 만들어졌다. 이빨의 크기는 일정하지 않고, 고르지 않은 치열 중간에는 다른 것보다 좀 더 발달된 이빨을 볼 수 있다. 비교해 볼 수 있도록 멧돼지의 치열과 기능을 함께 소개했다.

개구리의 골격과 점프

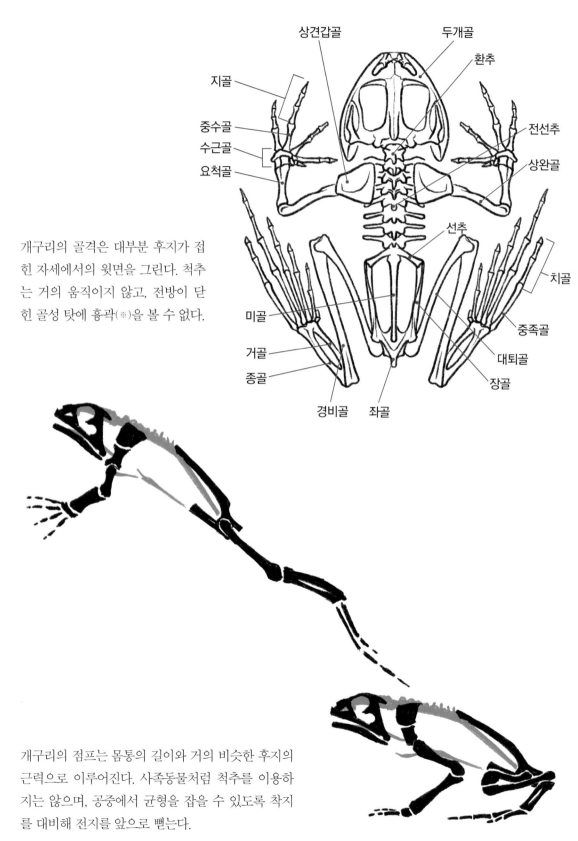

상견갑골

두개골

환추

지골

중수골

수근골

요척골

전선추

상완골

선추

치골

미골

중족골

거골

대퇴골

종골

장골

경비골

좌골

개구리의 골격은 대부분 후지가 접힌 자세에서의 윗면을 그린다. 척추는 거의 움직이지 않고, 전방이 닫힌 골성 탓에 흉곽(※)을 볼 수 없다.

개구리의 점프는 몸통의 길이와 거의 비슷한 후지의 근력으로 이루어진다. 사족동물처럼 척추를 이용하지는 않으며, 공중에서 균형을 잡을 수 있도록 착지를 대비해 전지를 앞으로 뻗는다.

※ 흉곽 : 파충류, 조류, 포유류의 흉부 외곽을 만드는 탄성이 있는 바구니형 골격을 뜻한다.

어류(퍼치)의 골격

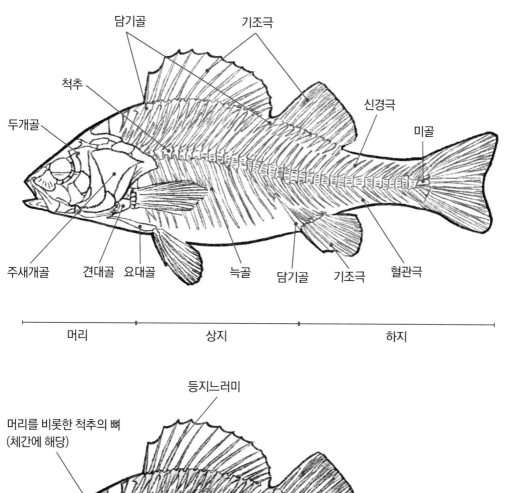

담기골　기조극
척추
두개골
신경극
미골

주새개골　견대골　요대골　늑골　담기골　기조극　혈관극

| 머리 | 상지 | 하지 |

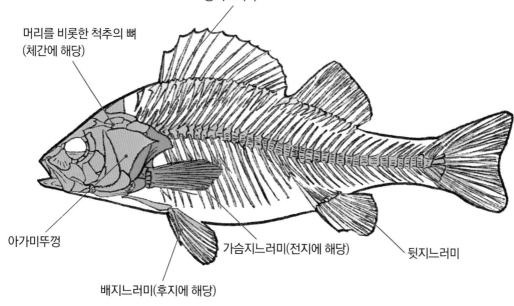

등지느러미

머리를 비롯한 척추의 뼈
(체간에 해당)

아가미뚜껑

가슴지느러미(전지에 해당)　뒷지느러미

배지느러미(후지에 해당)

어류는 겉으로 확인할 수 있는 정보로 많은 형태를 재현할 수 있으므로 구조 파악에 필요한 해부학 요소가 그리 많지 않다. 그러나 사람이나 다른 동물의 구조와 상동기관(형태가 달라도 대응하는 구조)이 있어, 이를 파악하면 생물 구조의 유래를 이해하는데 도움이 된다.

경골어류의 골격은 수압이나 물의 흐름에 대응할 수 있도록 육상동물에 비해 수가 매우 많은 편이다. 아가미뚜껑까지가 머리의 골격이며, 가슴지느러미가 상지, 뒷지느러미가 하지에 해당된다.

어류의 근육

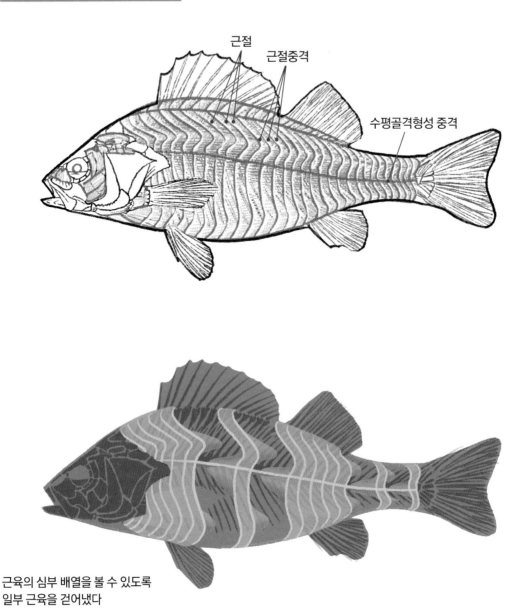

근절

근절중격

수평골격형성 중격

근육의 심부 배열을 볼 수 있도록
일부 근육을 걷어냈다

어류의 근육에는 물결 문양의 근절이 배치되어 있다(위쪽 그림). 심부는 전방과 후방에 근육이 파고든 형태다(아래쪽 그림). 이러한 입체적인 근육 배열은 생선요리를 먹을 때 관찰할 수 있으니 확인해 보자.

일러스트에 사용된 퍼치는 흔히 말하는 흰살 생선이며, 살 부분에 해당하는 근육도 흰색에 가깝다. 그 밖에 참치 같은 붉은살 생선이나 개복치 등의 분홍빛 생선도 있다. 이러한 근육의 색상은 색소 역할을 하는 미오글로빈의 양에 따라 정해지는데, 이것의 양이 많을수록 붉고, 적을수록 하얗다. 하나의 생물 이라도 부위에 따라 색상이 다르게 나타나기도 한다. 예를 들어 사람의 골격근은 비교적 붉지만, 안면의 표정근은 약간 하얗다.

축상근, 축하근

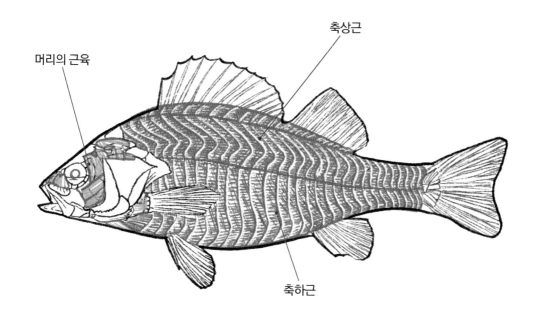

머리의 근육

축상근

축하근

어류의 복부 단면 **어류의 꼬리 단면** **사람의 복부 단면**

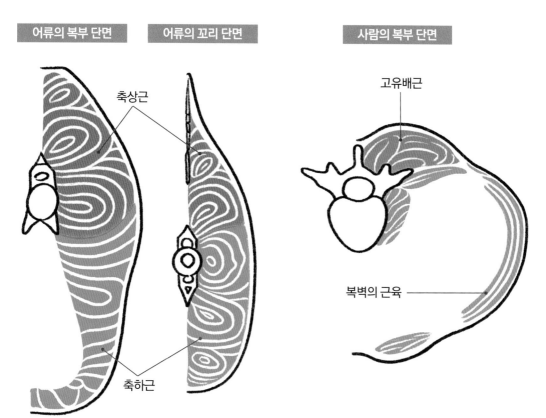

축상근

축하근

고유배근

복벽의 근육

어류의 체간 근육은 사람의 체간 근육에 대응된다. 사람은 단면이 가로방향으로 연장되어 있고, 복근 (축하근)이 상당히 얇게 이어지며 배근(축상근)이 후면에 치우쳐져 있다.

어류와 사람의 접점

진화론에서는 어류, 양서류, 파충류, 조류 또는 포유류의 순서로 진화했다고 본다. 진화에는 다양한 근거가 있지만, 여기서는 생물의 감각이 나트륨을 머금은 물을 매개로 이루어져 있다는 점에 대해 소개하고자 한다. 눈은 눈물샘에서 분비되는 누액으로 덮여 있다. 콧속은 항상 점액으로 축축하고, 흡입하는 공기의 가온/가습 외에도 다양한 냄새를 느낄 수 있다. 귀의 심부인 내이에는 소리를 감지하는 달팽이관이 있고, 달팽이관 속은 내림프액으로 채워져 있다. 피부는 땀과 피지로 습도를 유지하고, 수분을 잃으면 감각이 둔해진다. 태아는 모체의 양수 속에서 자란다.

이처럼 생물은 육상에 올라와서도 바다 속에서 살았던 시절의 흔적이 남아있다.

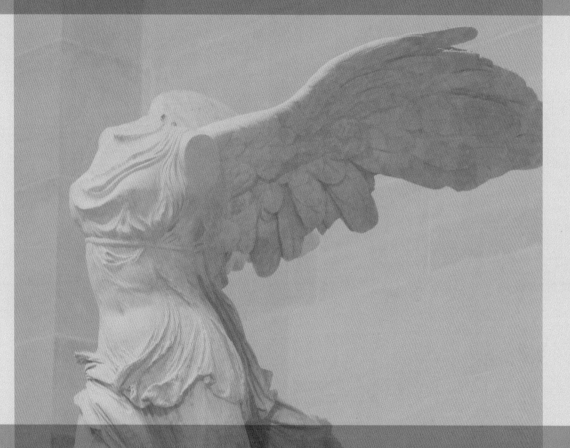

Part6
미술로 표현된 동물

Part 6에서는 미술작품에 나타나는 동물의 표현과 실제로 존재하지 않는 상상의 생물에 대해 알아보겠다. 상상의 생물은 주로 여러 동물이 합쳐진 형태로 표현된다. 형태를 융합할 때 내부 구조가 잘 이어지지 않는다면, 접합 부분을 자연스럽게 연결하는데 주력하면 좋다.

페이디아스의 공방
『켄타우로스와 라피타이족의 전투』

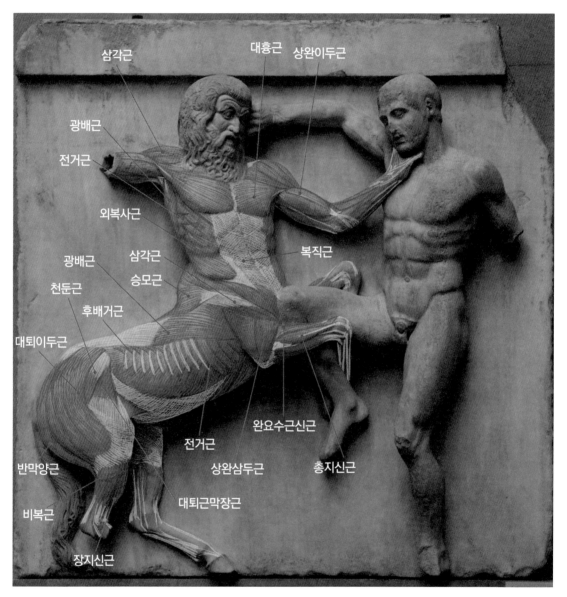

삼각근
대흉근 상완이두근
광배근
전거근
외복사근
광배근 삼각근 복직근
천둔근 승모근
후배거근
대퇴이두근
완요수근신근
전거근
반막양근 상완삼두근 총지신근
대퇴근막장근
비복근
장지신근

파르테논 신전 남메토프 전 466-440년, 대영박물관

위의 사진은 파르테논 신전에 있는 조각에 근육을 그려 넣은 것이다. 켄타우로스는 다른 동물과 융합된 상상 속 생물로서 그리스 신화에 등장한다. 상상 속 켄타우로스는 사람의 허리와 말의 목을 연결한 형태다.

근육을 살펴보면 말의 상완두근 부분의 변형을 확인할 수 있는데, 이로 인해 내장의 기능을 의식하지 않은 조형이 되었다. 원래대로라면 폐와 심장 같은 호흡기나 순환기, 또는 장 등의 소화기가 사람과 말에 각각 따로 존재해야 한다.

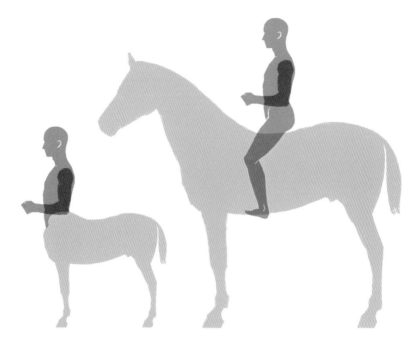

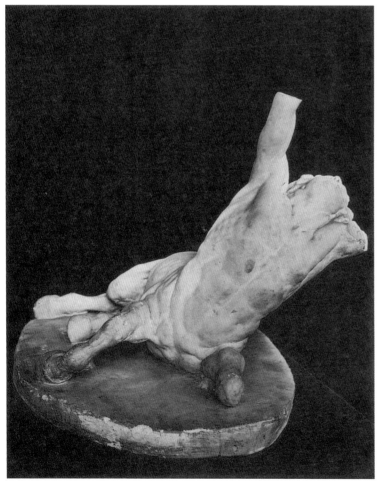

켄타우로스는 말의 목 부위에 사람의 상체 부분을 이어 붙인 상상의 생물이다. 인체의 크기를 기준으로 하여 말의 몸이 실제보다 훨씬 작은 것이 특징이다.

이렇게 여러 동물이 융합된 상상의 생물을 표현할 때는 서로의 몸속에 있는 비슷한 형태를 찾아 그 부분을 연결하는 것이 좋다.

윌리엄 라이머 『빈사의 켄타우로스』 1869

잔 로렌초 베르니니
『페르세포네의 납치』 속의 켈베로스

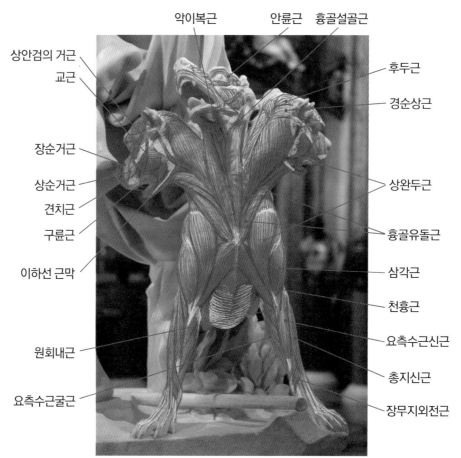

악이복근 안륜근 흉골설골근

상안검의 거근
교근
후두근
경순상근

장순거근

상순거근
견치근
구륜근

상완두근

흉골유돌근

이하선 근막
삼각근
천흉근
요측수근신근

원회내근
총지신근

요측수근굴근
장무지외전근

잔 로렌초 베르니니
『페르세포네의 납치(부분)』
1621-1622, 보르게세 미술관

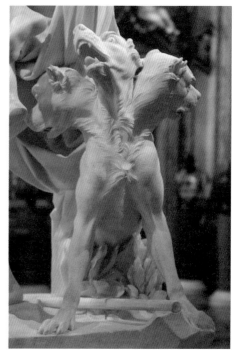

켈베로스는 지옥의 파수꾼으로 머리가 3개인 상상의 생물이다. 근육을 분석해 보면 흉골유돌근이 방사형이며 별모양처럼 보인다. 드물지만 실제로 쌍두 동물이 태어나기도 하는데, 그러한 정보가 이 상상의 동물이 만들어진 배경이 되었는지도 모른다.

미론의 『미노타우로스』

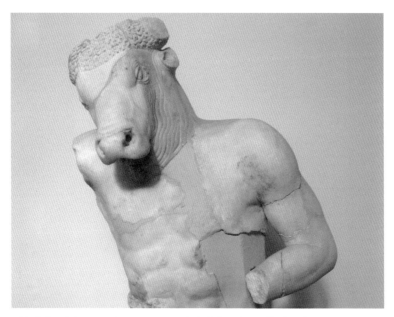

미론『미노타우로스』전 500~401 무렵 아테네 국립고고학 박물관

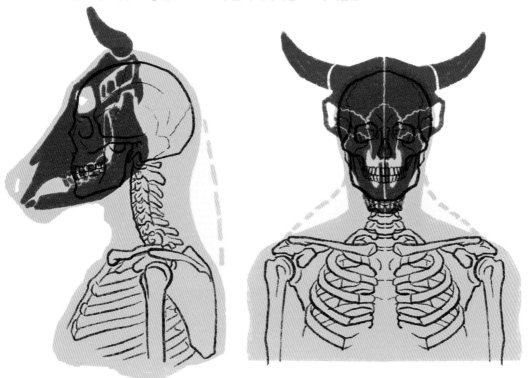

미노타우로스는 소머리와 사람의 몸을 연결한 그리스 신화에 등장하는 상상의 생물이다. 실제로 소머리는 사람의 머리보다 크지만, 목과 어깨를 크게 키워서 밸런스를 맞추었다.

다빈치가 그린 곰의 발

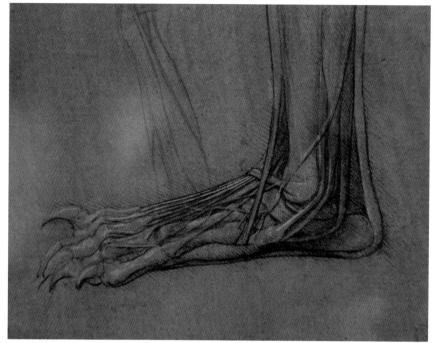

레오나르도 다빈치 『윈저 수고』 1488-1490 무렵

사자의 발톱

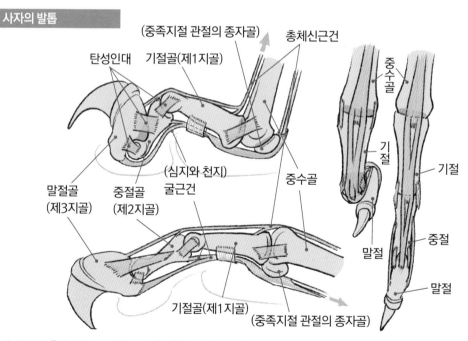

레오나르도 다빈치의 『윈저 수고』에는 곰의 발을 그린 스케치가 남아 있다. 다빈치가 그린 곰의 발은 사람의 발에 사자처럼 넣었다 뺄 수 있는 발톱을 조합한 것이다. 사람의 발에 익숙한 상태에서는 마치 상상 속 동물처럼 보인다.

쉽게 이해할 수 있도록 사자의 발톱을 소개한다(하단의 일러스트). 사자의 발톱은 발가락을 펼쳤을 때 돌출되는 구조다. 특히 중절골과 말절골 사이에 있는 탄성인대의 작용으로 발톱을 넣었다 뺄 수 있다. 사자가 발톱을 넣을 때는 발가락 바깥쪽으로 접혀 들어간다.

사티로스의 다리

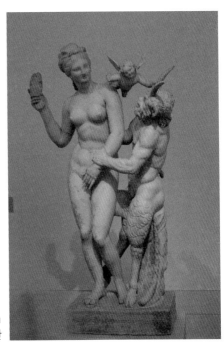

『아프로디테와 에로스와 사티로스』
전 100경, 아테네 국립고고학 박물관

대퇴부 아래가 염소의 다리　　　　　　무릎 아래가 염소의 다리

그리스 신화의 사티로스는 사람의 상반신과 사족동물의 하지를 연결한 반인반수다. 허리 아래가 동물인 것과 대퇴부 아래가 동물인 것이 있다. 하지의 종류에는 주로 염소(발가락 2개)와 말(발가락 1개) 등이 있다. 반인반수를 표현하게 된 것은 기원전 4세기 무렵이며 그 이전에는 사람의 모습이었다.

천사, 큐피드

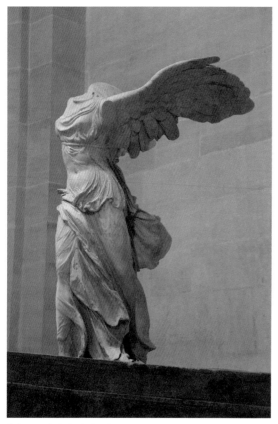

『사모트라케의 니케』 전 200-190 무렵, 루브르 박물관

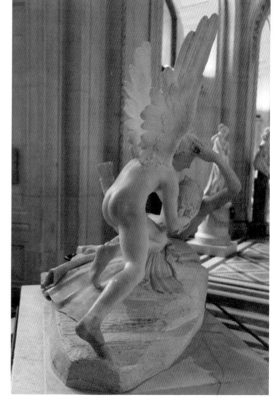

안토니오 카노바 『아모르와 프시케』 1787-1793,
루브르 박물관

천사와 큐피드의 날개는 기본적으로 등에 붙여놓은 듯한 구조이고, 대부분의 작품이 내부 구조를 의식하지 않은 모습이다. 개중에는 갑옷과 옷을 관통한 날개를 표현한 것도 있는데, 의복의 개구부는 날개가 통과할 수 없을 정도로 작다. 제작자도 부자연스러운 부분을 알고 있었지만, 외형에 중점을 두고 만들었을 것이라고 생각한다.

이처럼 상상의 생물을 만들 때 내부 구조의 적합성이 중요하지 않다면 과감하게 외형에 주력하는 것이 좋다.

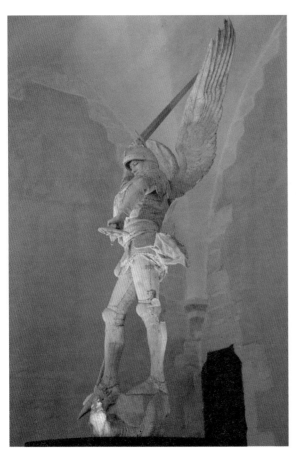

엠마누엘 프레미에『성미카엘』1894, 몽생미셸

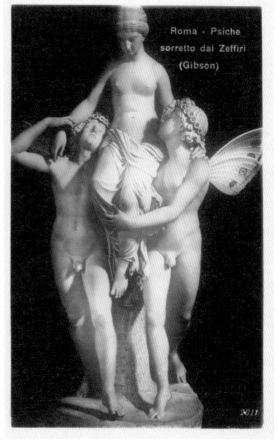

존 깁슨『제피로스와 프시케』1837

요정처럼 곤충의 날개를 사람의 등에 붙인 작품도 볼 수 있다. 본래 새와 곤충은 날개의 기능이 크게 다르다. 조류의 날개는 주로 비행 기능을 갖추고 있기 때문에 팔을 사용해 물건을 잡는다거나 발을 지면에 붙이고 걷는 행동은 자연스럽지 못하다. 반면 곤충은 다리와 날개의 기능이 서로 다르므로 꿀벌처럼 꽃가루를 다리에 묻힌 채 날아다닐 수 있다.

프랑수아 퐁퐁『북극곰』

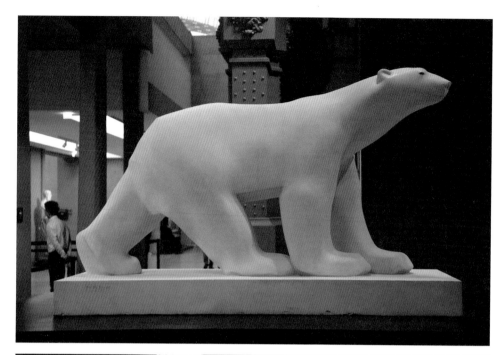

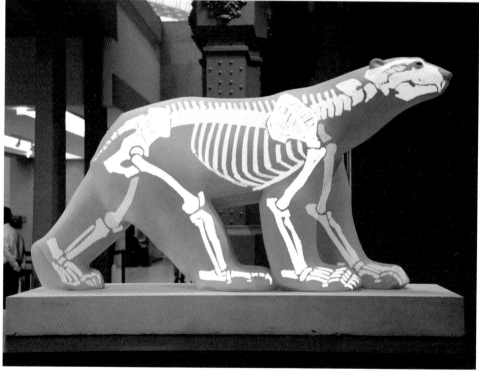

1923-33, 오르세 미술관

털과 같은 세밀한 부분 없이 매끄럽게 북극곰의 모습을 표현했다. 이런 유형의 작품은 세세한 검증을 하기보다 골격 등을 대략적으로 그린 다음, 위치 관계를 살펴보는 것이 작품을 이해하는데 도움이 된다.

Part7
발생학·내장·여성해부도

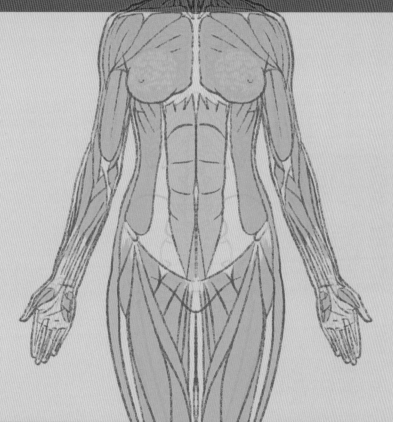

미술해부학과 의학해부학은 인체 구조를 미술표현이나 의학의 목적 중 어떤 경우에 활용하는가에 따라 차이가 있다. '미술해부학은 의학해부학이 아니다'라고 말하는 것은 해부학을 체험해 본 적 없는 아티스트의 핑계일 뿐이다. 왜냐하면 해부학은 자연의 형태와 구조에 근거하기 때문이다. 그것을 부정하는 것은 자연에서 벗어난 것이다.
이번에는 미술해부학 책에 잘 소개되지 않은 발생학과 내장 표현에 대해 알아보겠다.

이중 원통 구조와 단면

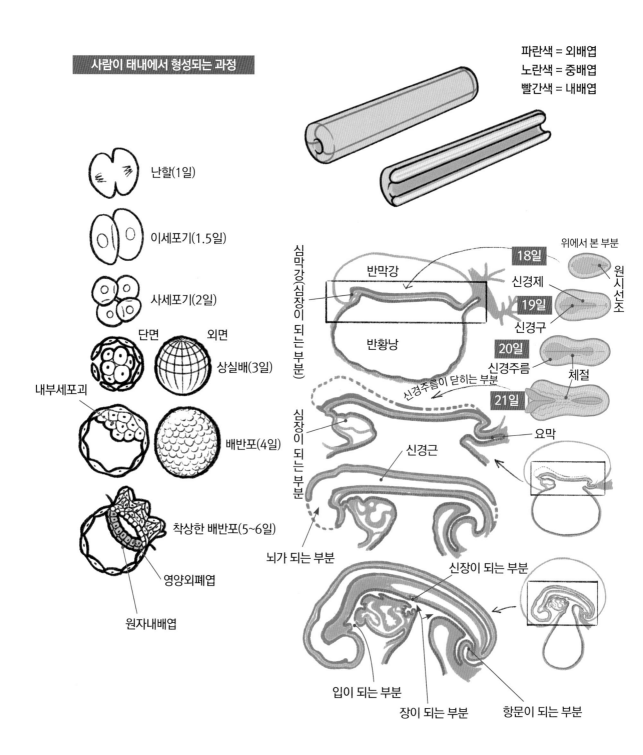

사람이 태내에서 형성되는 과정

파란색 = 외배엽
노란색 = 중배엽
빨간색 = 내배엽

난할(1일)

이세포기(1.5일)

사세포기(2일)

단면 외면

상실배(3일)

내부세포괴

배반포(4일)

착상한 배반포(5~6일)

영양외폐엽

원자내배엽

심막강(심장이 되는 부분)

반막강

반황낭

심장이 되는 부분

신경근

뇌가 되는 부분

위에서 본 부분

18일
신경제
19일
신경구
20일
신경주름
21일

원시선조

체절

신경주름이 닫히는 부분

요막

신장이 되는 부분

입이 되는 부분

장이 되는 부분

항문이 되는 부분

도쿄예술대학 미술해부학 교수인 미키 시게오 씨는 '인간은 이중 원통이다'라고 했다. 여러 동물의 기본 구조를 요약해 보면 장관(腸管)이라는 내구 원통과 그것을 감싸는 체벽(體壁)이라는 외부 원통으로 이루어져 있다고 할 수 있다. 동물의 이중 원통 구조는 성게, 불가사리 등의 일부 생물을 제외하고, 지렁이와 같은 곤충부터 사람을 포함한 포유류까지 모두 동일하다.

얼굴의 발생과 배아에서 태아까지

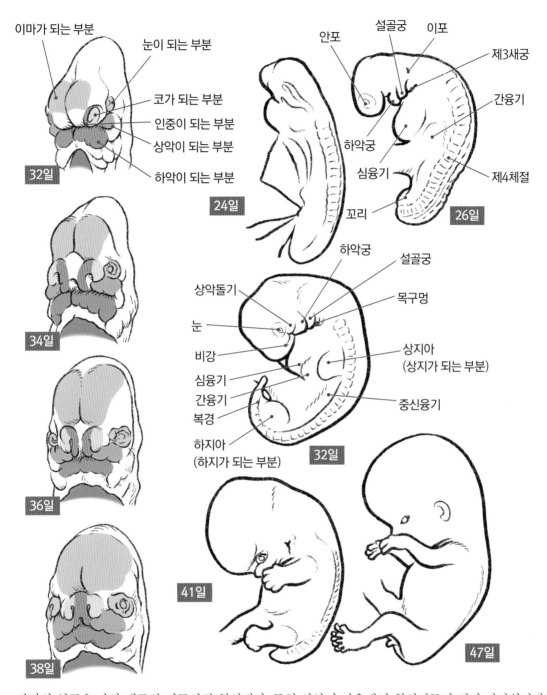

이마가 되는 부분
눈이 되는 부분
코가 되는 부분
인중이 되는 부분
상악이 되는 부분
하악이 되는 부분
32일

34일

36일

38일

안포
설골궁
이포
제3새궁
간융기
하악궁
심융기
제4체절
꼬리
24일
26일

하악궁
설골궁
상악돌기
목구멍
눈
비강
상지아
(상지가 되는 부분)
심융기
간융기
복경
중신융기
하지아
(하지가 되는 부분)
32일

41일

47일

사람의 얼굴은 마치 대륙의 이동처럼 형성된다. 특히 상악이 좌우에서 합쳐지듯이 점점 가까워지면서 표면적으로 확인이 가능한 인중(분홍색)이 형성된다. 미키 시게오 씨의 견해에 따르면, '발생은 어류, 양서류, 파충류와 같은 진화의 과정을 거치게 되며 주름상어(고대 상어의 일종)와 비슷해진다'고 한다. 이것을 '반복설'이라고 하며, 헤켈(독일의 생물학자이자 철학자. 1834-1919)이 주장했다. 위의 그림은 미키 시게오 씨의 그림에 설명을 위해 채색을 더한 것이다.

태아가 되는 배아의 과정은 구분이 불가능할 정도로 모든 동물이 유사하다. 사람은 47일 정도가 지나면 익숙한 태아의 형태가 된다.

성체 삼배엽 동물의 비교

여성의 단면도 : 외배엽, 중배엽, 내배엽을 삼배엽이라고 한다.
배엽의 구조를 각각 색으로 표현했다.

파란색 = 외배엽
노란색 = 중배엽
빨간색 = 내배엽

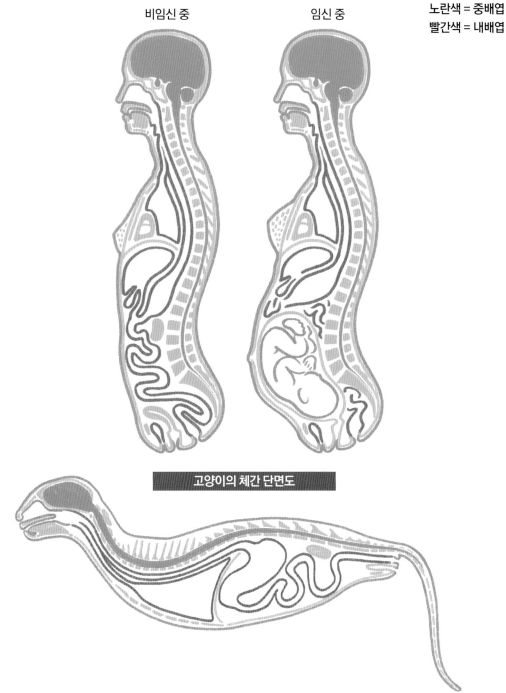

비임신 중

임신 중

고양이의 체간 단면도

뇌는 피부와 같은 외배엽으로 형성된 1.5kg 정도의 기관이다. 현대인들은 보통 뇌를 몸에서 가장 뛰어난 기관이라고 생각하는 경향이 있다. 생명 유지의 관점에서 본다면 장기에 100%의 혈액을 공급하는 심장이나 폐의 중요도가 더 높다고 볼 수 있으나, 우리 몸의 기관은 상호 협조하며 기능하기에 우열을 따질 수는 없다.

뇌의 영역

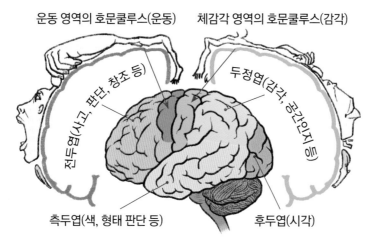

왼쪽(짙은 파란색)=1차 운동 영역 오른쪽(짙은 녹색)=1차 체감각 영역

운동 영역의 호문쿨루스(운동) 체감각 영역의 호문쿨루스(감각)

전두엽(사고, 판단, 창조 등)

두정엽(감각, 공간인지 등)

측두엽(색, 형태 판단 등) 후두엽(시각)

대뇌 표면을 덮고 있는 대뇌신피질은 범위에 따라서 기능이 구분된다. 작품을 제작할 때 중요한 부분인 시각에 관련된 시각연합 영역(후두엽), 손을 움직이는 운동연합 영역(전두엽의 일부), 언어를 이해하는 청각연합 영역(측두엽의 일부)이 있다. 각 영역은 기능에 따라 구분되어 있기 때문에 반복된 자극을 통해 이들을 연결하는 신경 네트워크를 더 공고히 할 필요가 있다.

뇌 주변의 그림은 '펜필드의 호문쿨루스(※)'로 감각에 대응되는 범위를 쉽게 확인할 수 있도록 그려 놓았다.

시각전달 경로

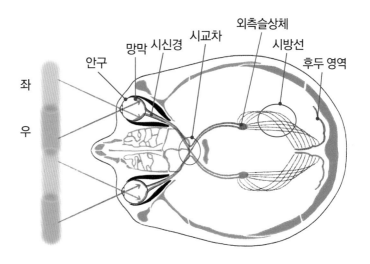

좌

우

안구 망막 시신경 시교차 외측슬상체 시방선 후두 영역

미술(=시각예술)에서 사용되는 시각전달 경로를 살펴보면, 우선 빛이 안구로 들어와 망막에 투영된 후 망막에 투영된 상의 상하좌우가 뒤집힌다. 그 후 시신경이 뇌속에서 교차하면서 좌우로 나뉘어 후두부의 시각 영역에 전달된다. 안구를 통해 포착된 시야는 외부의 모습을 그대로 비추는 것이 아니다.

뇌의 신경 네트워크는 사용하면 할수록 그 감도가 높아지기 때문에 다양하게 관찰하는 습관을 가지면 모든 형태를 더 자세하게 파악할 수 있게 된다.

※ 호문쿨루스란 '작은 사람'이라는 뜻으로 이 책에서는 운동기능과 감각기능을 관장하는 뇌 영역의 크기를 사람의 인체 부위 크기로 변환해 표시하였다.

다빈치와 미켈란젤로의 차이

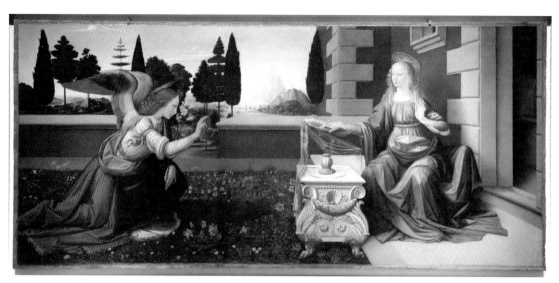

레오나르도 다 빈치 『수태고지』 1472-1475, 우피치 미술관

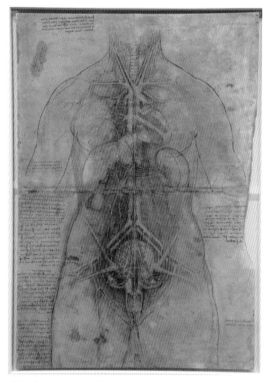

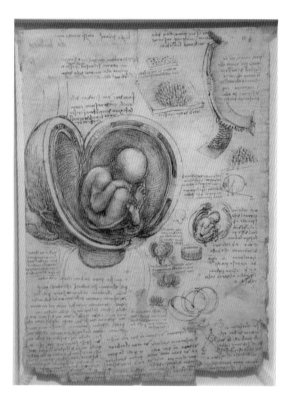

레오나르도 다 빈치 『윈저 수고』 1509-1510

레오나르도 다 빈치는 내장과 태아의 소묘를 남겼지만, 미켈란젤로의 소묘에서는 골격과 근육만 볼 수 있다. 레오나르도는 수태고지(임신)를 그렸지만, 미켈란젤로는 성가족(아이)만 표현했다.

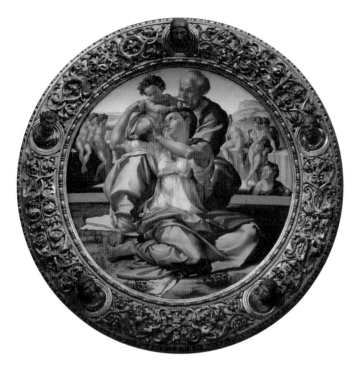

미켈란젤로 『성가족』 1507, 우피치 미술관

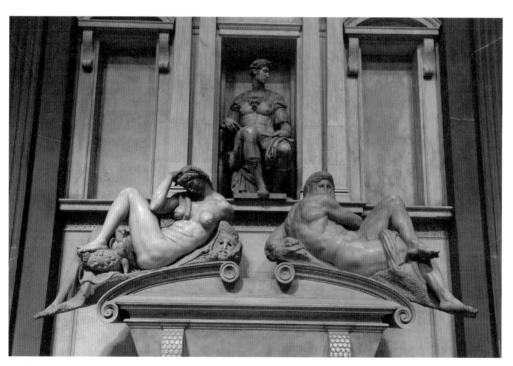

미켈란젤로 『줄리아노 데 메디치의 무덤, 밤과 낮』 1524-1527, 메디치 가문 예배당

내장 표현과 발생학을 배우면 인체의 구조뿐 아니라 체내의 작용에 대해 잘 이해할 수 있다.
인체를 좀 더 심도깊게 표현하고 싶다면 내장 표현과 발생학을 배우는 것이 큰 도움이 된다.

내장의 위치

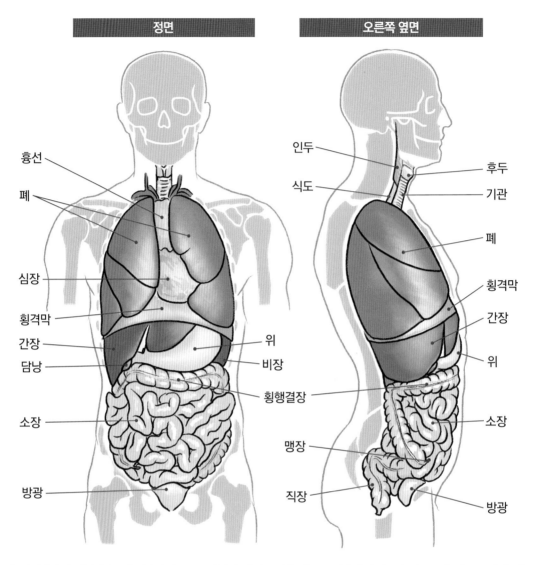

| 정면 | 오른쪽 옆면 |

정면:
흉선
폐
심장
횡격막
간장
담낭
소장
방광
위
비장
횡행결장

오른쪽 옆면:
인두
식도
후두
기관
폐
횡격막
간장
위
소장
맹장
직장
방광

폐=정맥혈 속의 이산화탄소와 외부의 산소를 교환한다. 흉곽과 늑간근, 횡격막 등에 따라 용적이 변한다. 오른쪽은 크게 세 부분(엽)으로 나뉘고, 왼쪽은 두 부분으로 나뉜다. 흉곽의 내면과 같은 외관이다.

심장=혈액을 전신으로 보내는 근육 펌프다. 딸기와 유사한 형태이며, 주먹만한 크기로 왼쪽 하방에 위치하고 있다. 오른쪽(좌심방, 심실)은 폐에 정맥혈을 보내고, 왼쪽은 전신으로 동맥혈을 보낸다.(동맥=심장에서 나온 혈액이 흐르는 혈관. 정맥=심장으로 돌아오는 혈액이 흐르는 혈관)

위=입으로 섭취한 음식물을 산으로 녹여 보존한다. 볼록한 주머니 모양으로 몸 좌측 상단에 위치하고 있다.

소장=십이지장, 공장, 회장의 총칭이다. 소화액에 의해 용해된 영양소를 흡수하고, 연동운동(※)을 통해 음식물을 대장으로 보낸다. 5~7m 길이의 튜브 모양이다.

대장=맹장, 상행결장, 횡행결장, 하행결장, S형결장, 직장의 총칭이다. 1.5m 길이의 튜브 모양이며 영양소를 흡수하고, 수분 조절을 통해 변을 만들어 낸다. 장축방향으로 끈 모양의 홈(결장끈)이 있고, 그 주위로 궁그스름한 형태의 기관(결장팽기)이 감싸고 있는 형태이다.

흉복부 내장은 미술해부학을 배우는 사람도 호불호가 나뉜다. 내장을 보고 징그럽다고 생각하여 싫어하는 사람도 있다. 이러한 느낌은 호러나 그로테스크 표현을 떠올리게 되는 심인성, 즉 심리적인 영향이 크

※ 연동운동 : 근육의 수축과 이완으로 인한 운동으로 사람의 소화관벽에서 일어나는 작용을 말한다.

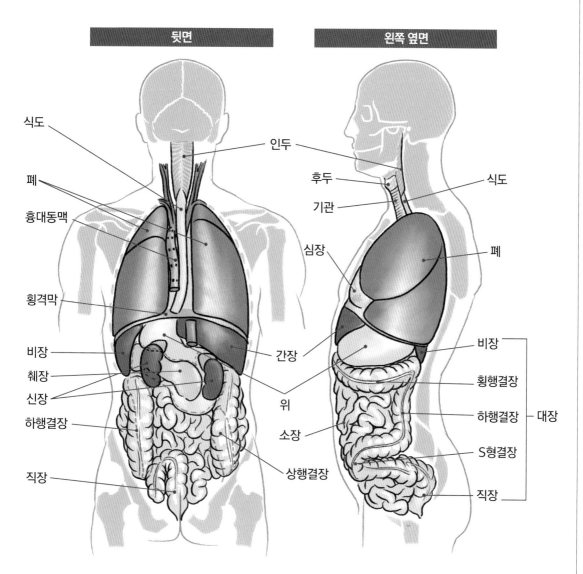

뒷면

- 식도
- 폐
- 흉대동맥
- 횡격막
- 비장
- 췌장
- 신장
- 하행결장
- 직장
- 간장
- 위
- 소장
- 상행결장

왼쪽 옆면

- 인두
- 후두
- 기관
- 심장
- 식도
- 폐
- 비장
- 횡행결장
- 하행결장 ⎫ 대장
- S형결장
- 직장

췌장=췌액(소화액의 일종)을 분비하는 기관이며, 십이지장으로 이어진다. 지방이나 분비샘과 같은 형태이다.

간장=장관에서 흡수한 영양소를 축석, 해독, 담즙(소화액의 일종)을 통해 합성한다. 간과 같은 질감이다.

담낭=간장 밑면에 위치하며, 담즙을 축적한다. 황토색 담즙은 변의 색에 영향을 미친다. 비파열매와 같은 주머니 모양이다.

신장=혈액에서 노폐물을 여과하여 소변을 생성한다. 완두콩 모양이며 좌우에 2개가 있다. 위쪽 가장자리에는 삼각형 모양의 부신이 있다.

방광=신장에서 요관을 통해 운반되는 소변을 일시적으로 저장한다. 역삼각형이다.

비장=혈액 속의 오래된 혈구를 파괴하고, 혈소판을 저장한다. 위 뒤쪽에 있고, 신장과 비슷한 형태이나 전체적으로 절구의 모양과 유사하다.

다고 볼 수 있다. 흉복부 내장은 취향과는 상관없이 우리의 생명 유지를 위한 몸속 기관이다. 조형적으로 볼 때 몸통의 골격과 근육은 내장 위에 위치하고 있다.

여성의 골격(7.5등신)

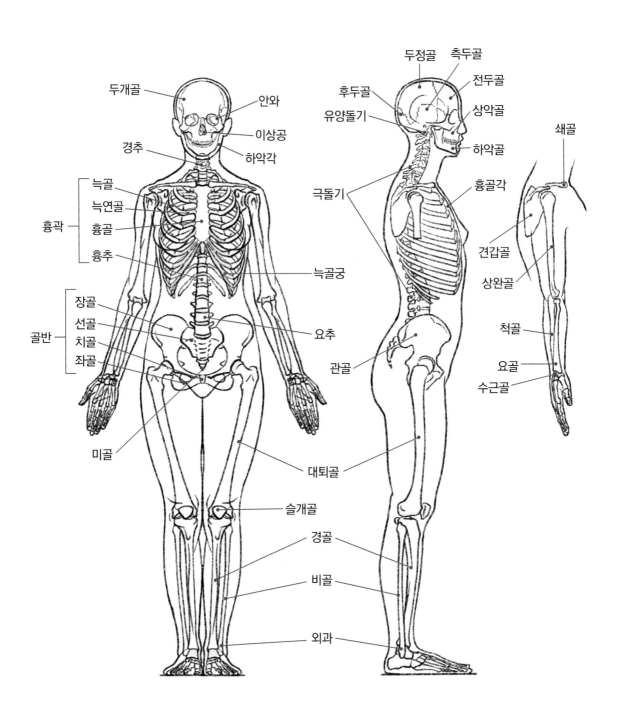

두개골
안와
이상공
하악각
경추
늑골
늑연골
흉골
흉추
흉곽
늑골궁
장골
선골
치골
좌골
골반
요추
미골
대퇴골
슬개골
경골
비골
외과

두정골
측두골
후두골
전두골
유양돌기
상악골
하악골
극돌기
흉골각
관골
쇄골
견갑골
상완골
척골
요골
수근골

일반적으로 여성의 골격은 골반이 넓고, 흉곽의 폭과 어깨가 좁다. 남성과 비교했을 때 가냘픈 인상을 주며 뼈의 돌출부가 매끄럽다.

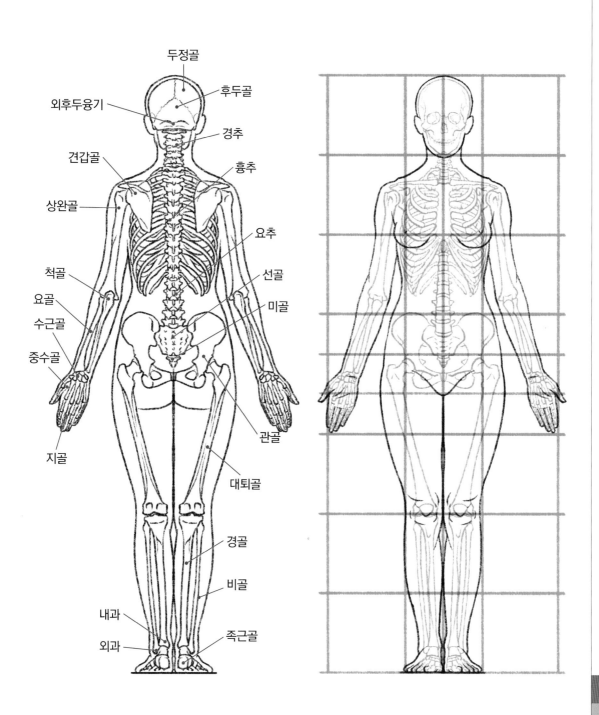

두정골

후두골

외후두융기

경추

견갑골

흉추

상완골

요추

선골

미골

척골

요골

수근골

중수골

관골

지골

대퇴골

경골

비골

내과

외과

족근골

이외에는 남성의 골격과 같다.

여성의 근육

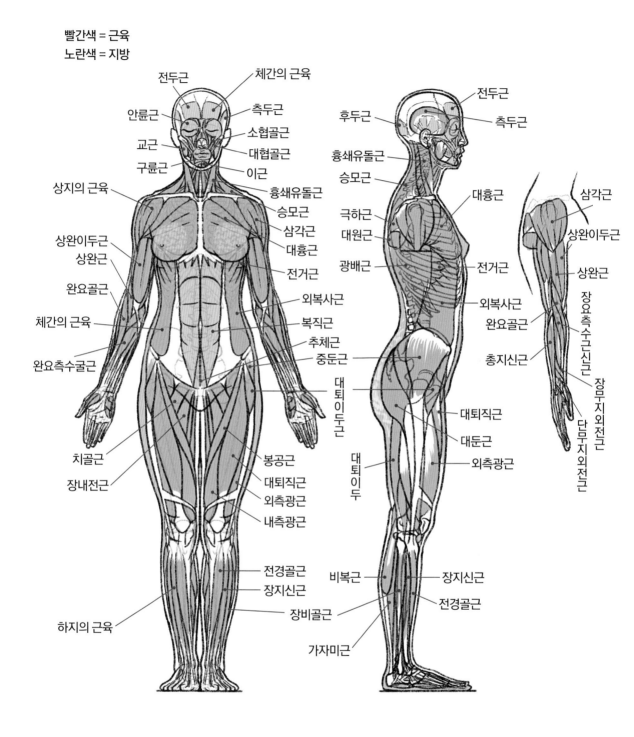

빨간색 = 근육
노란색 = 지방

전두근
체간의 근육
안륜근
측두근
교근
소협골근
구륜근
대협골근
이근
상지의 근육
흉쇄유돌근
승모근
상완이두근
삼각근
상완근
대흉근
완요골근
전거근
체간의 근육
외복사근
완요측수굴근
복직근
추체근
중둔근
대퇴이두근
치골근
봉공근
장내전근
대퇴직근
외측광근
내측광근
전경골근
장지신근
장비골근
하지의 근육

전두근
측두근
후두근
흉쇄유돌근
승모근
대흉근
극하근
대원근
광배근
전거근
외복사근
완요골근
총지신근
대퇴직근
대둔근
대퇴이두
외측광근
비복근
장지신근
전경골근
가자미근

삼각근
상완이두근
상완근
장요측수근신근
총지신근
장무지외전근
단무지외전근

일반적으로 여성은 남성에 비해 피하지방량이 많고, 근육의 굴곡이 겉으로 잘 드러나지 않는다. 특히 몸통과 팔뚝, 엉덩이 등 체간에 가까운 부분에 지방이 많이 분포되어 있다.

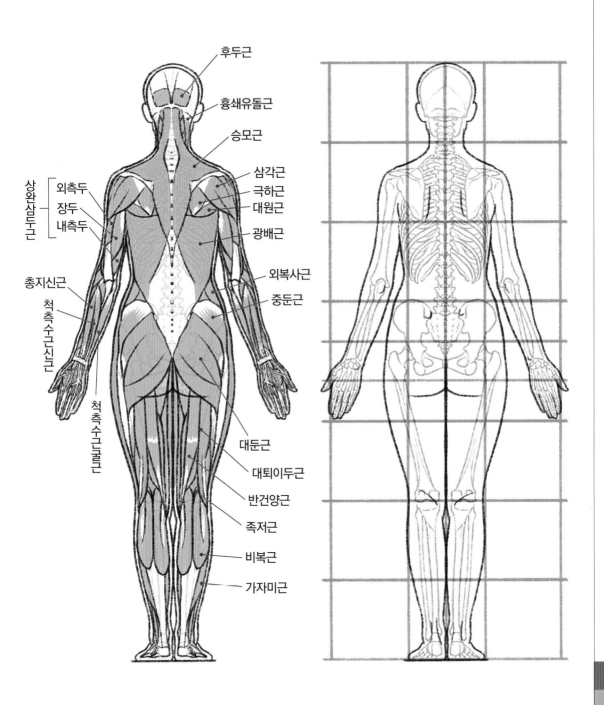

후두근

흉쇄유돌근

승모근

삼각근

극하근

대원근

광배근

외복사근

중둔근

상완삼두근
- 외측두
- 장두
- 내측두

총지신근

척측수근신근

척측수근굴근

대둔근

대퇴이두근

반건양근

족저근

비복근

가자미근

기본적인 근육의 배치는 남성과 같다.

취재하기

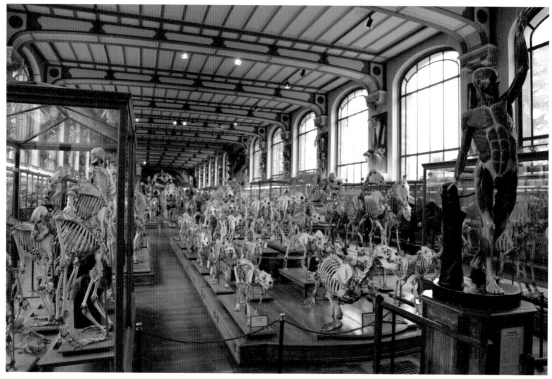

프랑스 국립 자연사 박물관

레오나르도 다 빈치 『윈저 수고』 1485-1490 무렵

동물을 제대로 표현하려면 실제 동물을 취재하는 것이 좋은데, 사육하는 동물을 관찰하거나 동물원을 방문하는 것이 가장 간단한 방법이다.

우선 스케치를 하거나 카메라로 찍고, 작품에 쓸 대상을 꾸준히 관찰해보자. 동물이 내가 원하는 포즈를 취해주는 것은 어려운 일이기 때문에 시간을 투자하여 관찰해야 한다. 동물의 행동을 오랜시간 관찰해보면 내가 표현하고자 하는 적합한 포즈를 찾아낼 수 있을 것이다.

동물원의 동물에게는 각각 이름이 붙어있는데, 이를 기억해두면 다음에 취재할 때 개체를 판별하기가 용이하다. 또한 동물과 친해진 느낌이 들고 애착이 생길 것이다. 말이나 소는 동물원이 아니더라도 직접 승마체험을 해보거나 목장을 방문하는 등 다양한 환경에서 만날 수 있다.

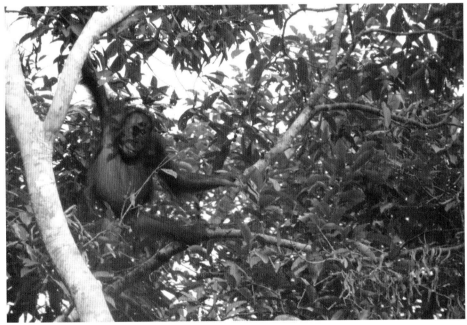

보르네오 정글을 취재했을 때 찍은 사진

사육동물로 부족하다면 숲이나 정글에 야생동물을 관찰하러 가보는 것도 좋다. 관련된 해외여행 투어 상품을 통해 방문해볼 수도 있으나, 이 경우에는 다양한 사정으로 인해 동물을 만나지 못할 수 있어 약간의 운도 필요하다. 야생동물은 사육동물과 비교했을 때 털이 풍성하고 동작도 역동적이다. 동물들이 자연 속에서 어떤 생활을 하는지 미리 공부해두는 것도 도움이 된다.

동물의 골격이나 근육 같은 내부 구조를 알고 싶다면 과학박물관이나 자연사박물관을 둘러보자. 해부학 지식을 어느 정도 알고 있다면 더 많은 것을 발견할 수 있을 것이다.

인간&동물 비교 미술해부학

SKETCH DE MANABU DOBUTSU+HITOHIKAKUKAIBOGAKU

by Kota Kato, Shinpei Koyama

Copyright −2021 KOTA KATO / 2021 SHINPEI KOYAMA / 2021 GENKOSHA Co., Ltd.

All rights reserved.

Original Japanese edition published by GENKOSHA Co., Ltd.

Korean translation copyright − 2022 by Samhomedia

This Korean edition published by arrangement with GENKOSHA Co., Ltd. , Tokyo,

through HonnoKizuna, Inc., Tokyo, and Shinwon Agency Co.

1판 1쇄 | 2022년 5월 23일

옮 긴 이 | 김재훈

발 행 인 | 김인태

발 행 처 | 삼호미디어

등 록 | 1993년 10월 12일 제21-494호

주 소 | 서울특별시 서초구 강남대로 545-21 거림빌딩 4층
 www.samhomedia.com

전 화 | (02)544-9456(영업부) (02)544-9457(편집기획부)

팩 스 | (02)512-3593

ISBN 978-89-7849-658-2 (13600)

Copyright 2022 by SAMHO MEDIA PUBLISHING CO.